家庭美術館・美術家傳記叢書

歲月・心痕／**楊識宏**

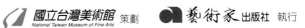 國立台灣美術館 策劃　藝術家出版社 執行

National Taiwan Museum of Fine Arts

照耀歷史的美術家風采

「家庭美術館——美術家傳記叢書」於
民國八十一年起陸續策劃編印出版，網
羅二十世紀以來活躍於藝術界的前輩美
術家，涵蓋面遍及視覺藝術諸領域，累
積當代人對前輩美術家成就的認知與肯
定，闡述彼等在我國美術史上承先啟後
的貢獻，是重要的藝術經典，同時，更
是大眾了解臺灣美術、認識臺灣美術家
的捷徑，也是學子及社會人士閱讀美術
家創作精華的最佳叢書。

美術家的創作結晶，對國家社會以及人
生都有很重要的價值。優美的藝術作
品能美化國家社會的環境，淨化人類的
心靈，更是一國文化的發展指標，而出
版「美術家傳記」則是厚實文化基底的
重要工作，也讓中華民國美術發展的結
晶，成為豐饒的文化資產。

Artistic Glory Illuminates History

In order to organize the historical archives of Taiwan art, *My Home, My Art Museum: Biographies of Taiwanese Artists*, a consecutive series that recounts the stories of various senior artists in visual arts in the 20th century, has been compiled and published since 1992. Accumulating recognition and acknowledgement for their achievement and analyzing their contributions to the development of art in our country, it is also a classical series of Taiwan art, a shortcut to understand the spirit and Taiwanese artists, and a good way for both students and non-specialists to look into the world of creative art.

Art creation has important value for the country and society from which it crystallizes, and for the individuals who create or appreciate it. More than embellishing our environment and cleansing our minds, a fine work of art serves as an index of the cultural status of a country. Substantiating the groundwork of our cultural progress, the publication of these artist biographies consolidates the fine arts development in the Republic of China, turning it into a fecund cultural heritage.

Yang Chi-hung

目次 CONTENTS

家庭美術館・美術家傳記叢書
歲月・心痕／楊識宏

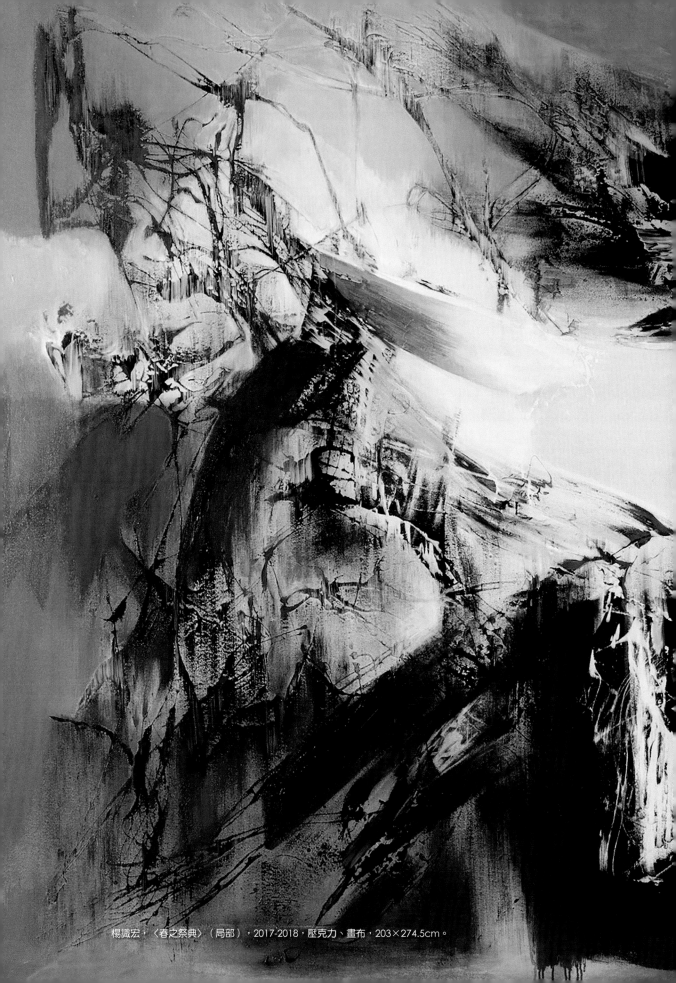

楊識宏，〈春之祭典〉（局部），2017-2018，壓克力、畫布，203×274.5cm。

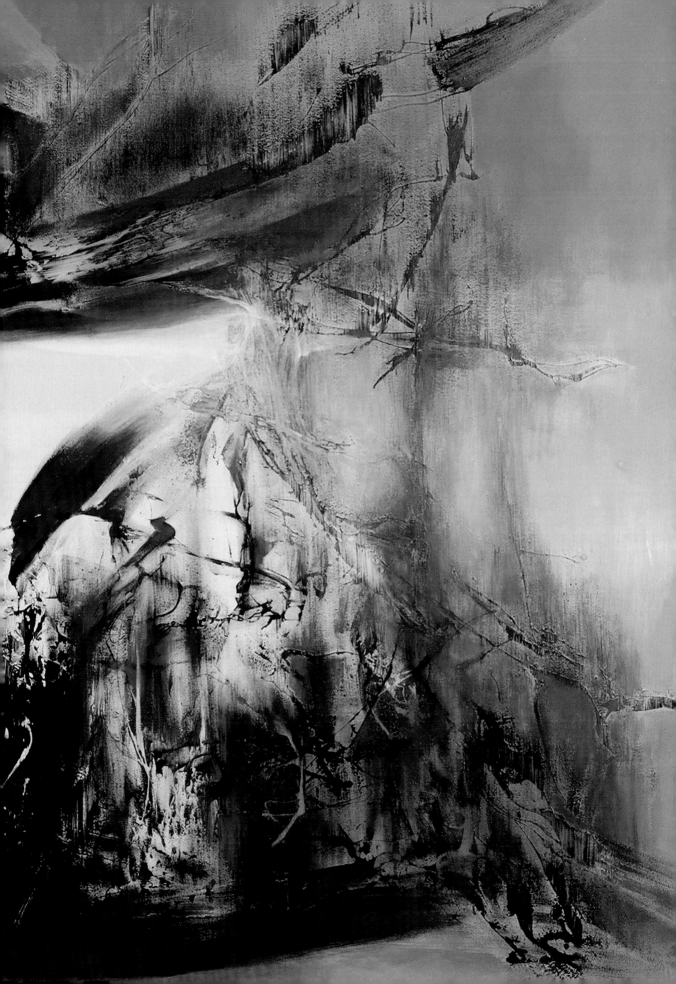

1.

中壢鄉間愛讀書的小孩（1947-1969）

楊識宏出自書香家庭，臺北市建國中學高中部畢業，進入臺灣藝術
專科學校，深受《生之慾——梵谷傳》啟發，投身藝術創作，學生
時期的繪畫作品，充滿了人道主義的關懷和悲觀哲學的影子。

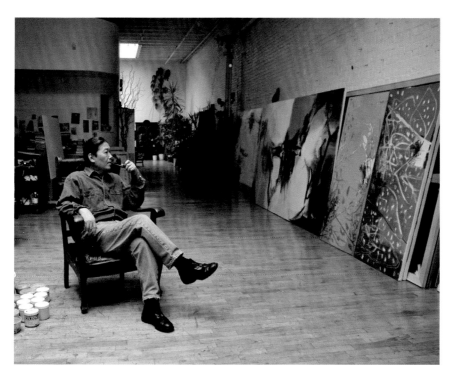

[本頁圖] 楊識宏攝於紐約克勞斯比街畫室，約 1993 年。
[左頁圖] 楊識宏，〈臉〉（局部），1969，油彩、畫布，65.5×53cm。

楔子

楊識宏在戰後臺灣美術發展史上是一個特殊的案例。

從省展（臺灣省全省美術展覽會）出發，卻遠遠拋離省展的風格；1979年以後長期居留美國，但臺灣畫壇對他的熟悉，似乎他就住在淡水一個老舊的房舍裡；在物象與心象的拔河拉鋸中，他從容優游於兩界之間；他沉默寡言，卻又熱情如火，在文字中、在畫面上，宣洩著深邃而孤獨的告白；他的作品充塞著粗獷原始的造型與線條，但偏偏他的畫面，又洋溢著優雅、文明的光輝與色彩。他曾經是臺灣經濟高峰期畫廊的寵兒，但嚴肅的藝術創作者與藝評家，又不得不承認他作品中高度的藝術質地與內涵。

楊識宏在戰後臺灣美術發展史上，的確是一個特殊的案例；但從更寬廣的角度言，楊識宏的重要，是他在戰後臺灣美術發展史中，標示著一個大陸來臺現代畫家心象思維與臺灣本地省籍畫家物象思考的微妙融合與呈現，是臺灣時代轉折中的標竿型人物。同時，他的思維與表現，又超越臺灣美術發展的脈絡，在國際藝壇上，擁有一個矚目的地位；而歸結他藝術的思維與動力，則是來自生命本身，這樣一個人類古老又常青的課題。

受《生之慾──梵谷傳》啟發・投身藝術創作

楊識宏，原名楊熾宏，1947年出生於臺灣中壢。中壢古稱「澗仔壢」，前清乾隆時期開發，為淡水和竹塹間的中點，成交通要道。1945年劃歸新竹縣；1950年，新竹縣分拆出桃園縣與苗栗縣，中壢劃屬桃園縣；1967年由鎮升格市，屬縣轄市。2014年桃園升格直轄市，中壢改為區。

康熙年間，中壢乃平埔族「澗仔力社」居住地，後因客家人大

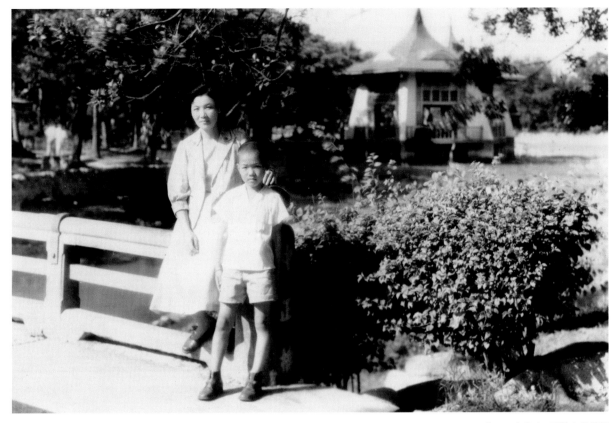

量湧入，成為北部客家族群重要聚集地。楊識宏出生的1947年，正是
臺灣脫離日本殖民統治、國民政府前來接收，政局動盪、進而不幸發
生「二二八」事件的同一年。

　　楊識宏的祖父楊水廷熱愛藝文，頗有一些書畫收藏。父親楊盛夏，
是一位公務員，在糧食局米穀檢驗所上班。母親范菊妹，也是中壢人，
是一位傳統的家庭主婦。1948年，楊識宏隨父母遷居桃園市區，但不
久（1952）又舉家遷回中壢；也在這個時候，楊識宏被送進幼稚園就
讀。不過，沒經幾個星期，就因適應不良而在家自習。

　　做為楊家的獨生子，楊識宏經常感覺到孤單；幸好，有一位阿姨，
住在中壢較鄉下地方，家中有一位比他大兩、三歲的姊姊，更有幾個比
他小的弟弟。楊識宏最喜歡前往他們家，和姊弟們一起到野外嬉戲，在
田野中挖番薯、捉蜻蜓，在小溪裡玩水、抓魚蝦；甚至經常在阿姨家過
夜。姨丈也對他疼愛有加，姨丈名叫陳榮國，也是中壢人，是一位裁縫

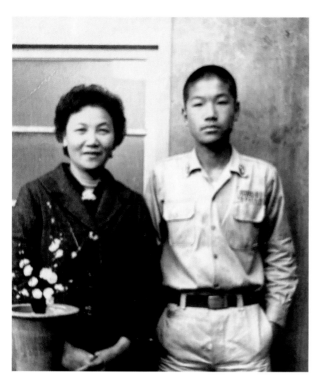

1960年代，中學時期的楊識
宏與母親。

師；姨丈的家中掛著一些書畫，聽說是姨丈公的作品。到了年齡稍長，在大人的言談中，楊識宏才隱約知道：原來姨丈、阿姨才是他的親生父母；那個會畫畫的姨丈公，其實就是他的祖父。兩個母親是親密的姊妹淘，又有親戚關係。養母因無法生育，相約生母再生第二個小孩，便送給養母收養；未料，竟是個男孩子，也是生父母的第一個男孩；但既然約定在先，又有算命先生斷言：「這個小孩的命格太硬，不利生家父母。」的說法，做為陳家長男的楊識宏，因此成了楊家的獨子。這樣的生命經驗，讓童年時期的楊識宏始終存在著：「我是誰？」、「我為什麼會在這裡？」等等的疑問和思考。

1953年，楊識宏提早入學，進入中壢新明國民學校（今新明國小）就讀。喜歡繪畫的他，經常在課本及地上塗鴉；同時，他也隨著基督徒的母親到教堂裡作禮拜。在這裡，有關上帝的創造，與人的思考，開始充塞在他年幼的腦海中，也成為楊識宏日後創作的重要課題。

1959年，小學畢業，參加臺北市初中聯考，分發到臺北市五省中桃園聯合分部的省立武陵中學（今桃園市立武陵高中）。初一時，初次閱讀到余光中翻譯的《生之慾──梵谷傳》，大受感動，開始心儀畫家浪漫多采的生活，也購買了畫架、畫袋，模仿印象派畫家，經常外出寫生。

多年後，楊識宏仍為當年《生之慾──梵谷傳》帶給他的深刻印象啟蒙，寫道：

我十四歲那年，看了《生之慾──梵谷傳》之後，當時所產生的震顫與感動，至今仍記憶猶新。尤其對那浪漫而富戲劇性的藝術家生活更是嚮往不已。無形中對自己的未來已有一個堅定不移

的想法；一股要為藝術殉道的熱情在內心洶湧著，好像從事藝術創作是一項命定的職志，困厄顛沛或赴湯蹈火在所不惜。梵谷對藝術的熱狂很自然地成為我生命情境的一個主導模型，繪畫因而占據了我整個內心的空間，變成生活裡的主要依據、內容與慰安。（採自楊識宏，〈寂靜的吶喊〉）

閱讀美術書籍見聞日廣

1964年，楊識宏插班考進臺灣省立臺北市建國中學高中部，離開了桃園，進入臺北。學校對面的歷史博物館和鄰近的美國新聞處，成為他接觸藝術最便捷的窗口；而筆名子于的傅禺老師，在教授幾何的課堂上，卻為他開啟了文學的堂奧。楊識宏經常利用課餘時間，到中央圖書館及美國新聞處圖書館借閱美術書籍，見聞日廣；同時，也在牯嶺街舊書攤，搜尋現代文學、心理學，以及存在主義哲學一類的書籍，產生極大興趣。

有一次，楊識宏在臺北衡陽街專賣進口書籍的大陸書店，看見一套日本河出書房出版的《現代世界美術全集》，內容豐富、印刷精美，相當喜愛；但因是進口書籍，售價高昂，他根本買不起。恰巧，一位日本牧師來臺宣道，母親帶他前往聽講；會後，他和牧師見面，鼓起勇氣，請求牧師回日本後，代他購買一套河出出版的《現代世界美術全集》。牧師見他如此殷切，不忍拒絕，但問得價錢後，售價免去稅款，仍是一個大數目；家中根本沒有這樣的餘錢，百般無奈下，母親竟拿出家中一些金飾，託請牧師返日後變賣，買了這套書，寄來給楊識宏，充分顯示母親對楊識宏的疼愛與支持；甚至，等書寄到後，她

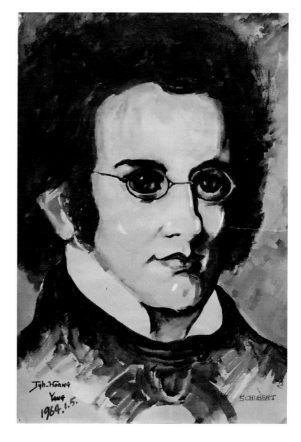

楊識宏進藝專前的水彩習作〈音樂家舒伯特畫像〉，1964年。

還以有限的日文程度,協助解讀書中的說明。

　　1965年,建中畢業。在父親反對而母親沒意見的情形下,楊識宏進入國立臺灣藝術專科學校(以下簡稱藝專,即今國立臺灣藝術大學)美術科西畫組就讀。這在當時,對一向以升學為目標的明星高中生而言,顯然是個異端。

接受扎實的油畫學院教育

　　藝專是當時臺灣科系最完整的藝術學校,除美術本科外,其他尚有如:美工、印刷、電影、戲劇、音樂等科系的課程,提供楊識宏一個寬闊而無拘無束的學習天地。而楊氏就讀藝專美術科時期,也正是諸多日治時期省籍前輩畫家在此任教的高峰期,包括科主任的李梅樹(1902-1983),以及廖繼春(1902-1976)、楊三郎(1907-1995)、廖德政(1920-2015)、洪瑞麟(1912-1996)、李澤藩(1907-1989)等人。楊識宏在這裡受到相當扎實的油畫學院教育訓練。

　　但他的藝術思維,顯然已經超越了這些師輩畫家的時代。他大量研讀西洋近現代美術史及名家畫冊,同時也接觸現代電影、文學、古典音

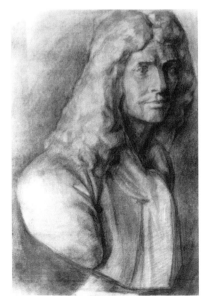

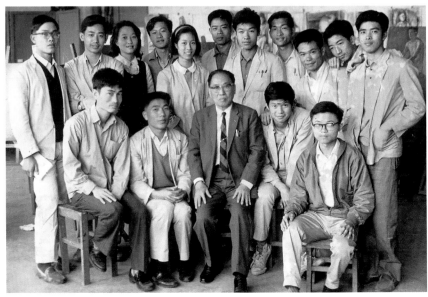

樂。畫風從寫實主義，到後期印象派，再逐漸轉為超現實與表現主義，尤其對北歐畫家孟克（Edvard Munch）（P.16關鍵詞）更為傾倒。

Mother & child
— 6T-yang

多愁的年少時光，使他學生時期的作品，充滿了人道主義的關懷和悲觀哲學的影子。一件畫於1967年的〈自畫像〉（P.17右圖），年輕的藝術家拿著調色板、隔著畫架，面對著鏡中的自我；那專注的神情，令人想起有著類似作品構圖的梵谷：對自我的生命充滿了期待，對周遭的人、地、事、物，又充滿了熱情與關懷。

這個時期的臺灣畫壇，由「五月畫會」、「東方畫會」、「現代版畫會」等掀起的「現代繪畫運動」已經接近尾聲；那些以自動性技巧或心象水墨構成的「抽象」風潮，開始遭受更新一代藝術家的質疑。一種重新回到現實的現代表現手法，正在當時的臺灣畫壇醞釀。隨著「五月畫會十周年畫展」在臺北海天畫廊的舉辦，

【關鍵詞】臺灣現代繪畫運動

　　1950年代後期開展的臺灣現代藝術運動，以「五月畫會」、「東方畫會」及「現代版畫會」為代表。他們深受美國抽象表現主義和歐洲「不定形」主義影響，以「抽象」為訴求。大致可分為兩個路向：一是以大陸來臺青年為主體的「抽象」，由「心象」出發，結合中國水墨美學；另一則是由本地青年為主體的「抽象」，是以「物象」變形為主軸的類立體主義。當時的藝術家們以多樣的表現手法和媒材，表達對生命、自然、社會、文化等層面的感受與思維，為臺灣現代藝術發展留下璀璨的一頁。

由黃華成一人組成的「大臺北畫派」，以及由臺灣省立師範大學（今國立師範大學，簡稱臺師大）校友李長俊等人組成的「畫外畫會」，也在1966年推出。一種結合劇場、現代詩與哲學思考的精神，重新成為新一代藝術家探求的重心；而在手法上，也打破純粹的繪畫，以更「複合性」的表現手法，來達到意見陳述、觀念表達的目的。這些都發生在楊識宏進入藝專求學的第二年。

這些藝術界的藝術行動，固然吸引楊識宏的關注，但對那些正在興起的「綜合藝術」手法，卻感到隔閡；似乎他個人的感動，始終還是來自那些手繪的形象。多年後，楊識宏談到「繪畫」這樣的媒材時，就說：

【關鍵詞】孟克（Edvard Munch, 1863-1944）

愛德華・孟克，出生於挪威雷登（Løten）的表現主義畫家、版畫家。1881年考入奧斯陸皇家美術工藝學院（Norwegian National Academy of Craft and Art Industry），師承雕刻家朱利厄斯・米德爾頓（Julius Middelthun）及自然主義畫家克里斯蒂安・克羅格（Christian Krohg）。自幼家中虔敬而嚴厲的宗教信仰，以及少年時期經歷雙親和手足的接連離世，使孟克一生長期籠罩於對死亡、疾病的苦悶與沉痛，在創作中表現壓抑且悲觀的深沉調性。

孟克的繪畫內容在於刻畫人物的心理狀態，他以主觀、激烈的方式傳達意念、抒發情緒；善用色彩對比強烈的線條、色塊，以及略為抽象、誇張的造型，創造出令人難忘的愛情、嫉妒、不安等形象，是影響20世紀初德國表現主義的先驅人物。

孟克在藝術生涯中曾多次改變風格，1880年代受自然派和印象派、後印象派影響；1890年代起，畫作題材轉向象徵主義，並建立起具個人特色的畫風，代表作〈吶喊〉便是此一時期作品；晚期回歸家鄉的自然生活，題材較早期的深沉調性平緩許多。1930年代，在納粹政權反對現代藝術的統治文化下，孟克的作品被視為「頹廢藝術」（Entartete Kunst），於德國的各個美術館中被撤了下來，使曾旅居柏林多年、將德國視為第二故鄉的孟克深受打擊。（編按）

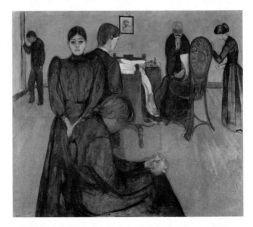

孟克，〈病房中的死亡〉，1894-1895，油彩、畫布，150×167.5cm，奧斯陸國家畫廊典藏。

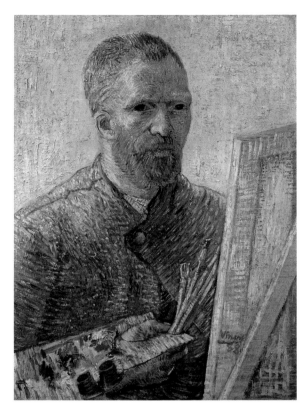

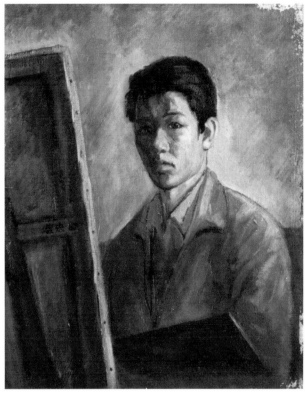

說來奇怪，早在年輕時我就被繪畫這個表現媒材所深深吸引。這些年也曾涉及文字書寫和影像媒材的表現，但對繪畫卻一直有幾近執拗的偏愛。每當面對一張空白的畫布時，就覺得有莫名的衝動興奮和無窮的想像。雖然它只是一個二次元的平面空間，卻可以產生多次元的無止境變化；有無限的可能，沒完沒了。或許就是這種無中生有、無始無終的神祕過程，讓人執迷不已。我曾比喻：「繪畫就像是個未知的旅程之探險。」其過程與目的都一樣趣味盎然。因為是向「未知」啟程，所以特別令人感到新奇與驚愕，當然也時常伴隨著困難與挑戰。（採自楊識宏，〈關於繪畫〉）

　　1968年楊識宏藝專畢業，旋即入伍服役，調派外島馬祖南竿，並任馬祖中學美術教師。工作餘暇，有了更多的時間大量閱讀及沉思，寫了極多的讀書札記及日記；作品也在1969年入選由美國新聞處舉辦的「中

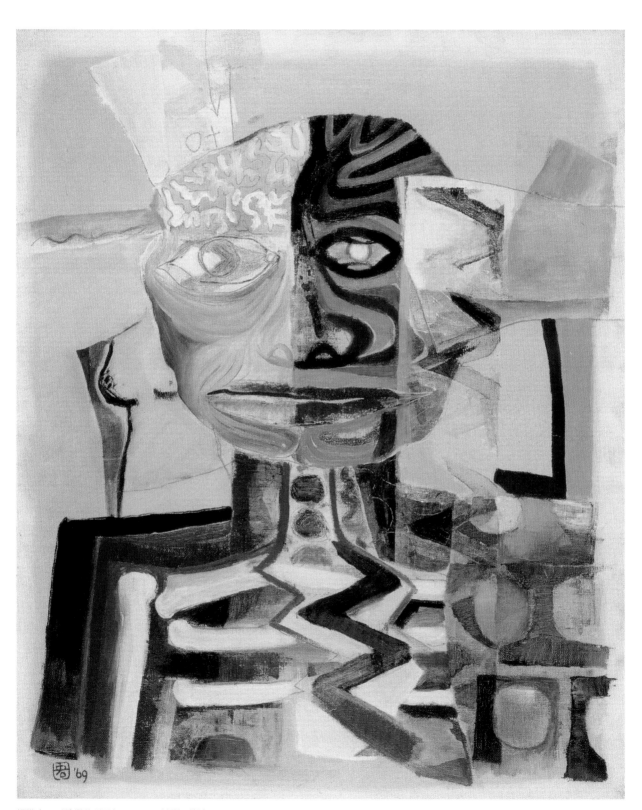

楊識宏，〈陰鬱的日子〉，1969，油彩、畫布，65.5×53cm。

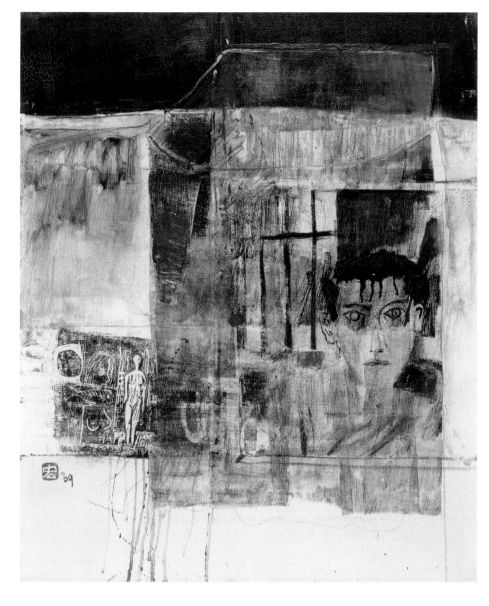

國青年現代畫展」，和許多成名的畫家同臺展出，帶給他極大的鼓舞。
一件作於同年的〈陰鬱的日子〉（1969），反映了這位藝術青年，對軍
中生活的無奈與苦悶。畫中的人物，被各種充塞的文字、圖形所分割；
灰藍的色彩，更烘托了陰鬱沉悶的氛圍。對生活現況的不滿，其實不只
是針對軍中而發，而是對生命存在的一種屬於青年特有的苦悶與煩惱。
同時期的作品，另有〈自我分析〉（1969）及〈臉〉（1969，P.8）等。這
個思維脈絡，也就構成了楊識宏日後創作的第一個系列主軸。

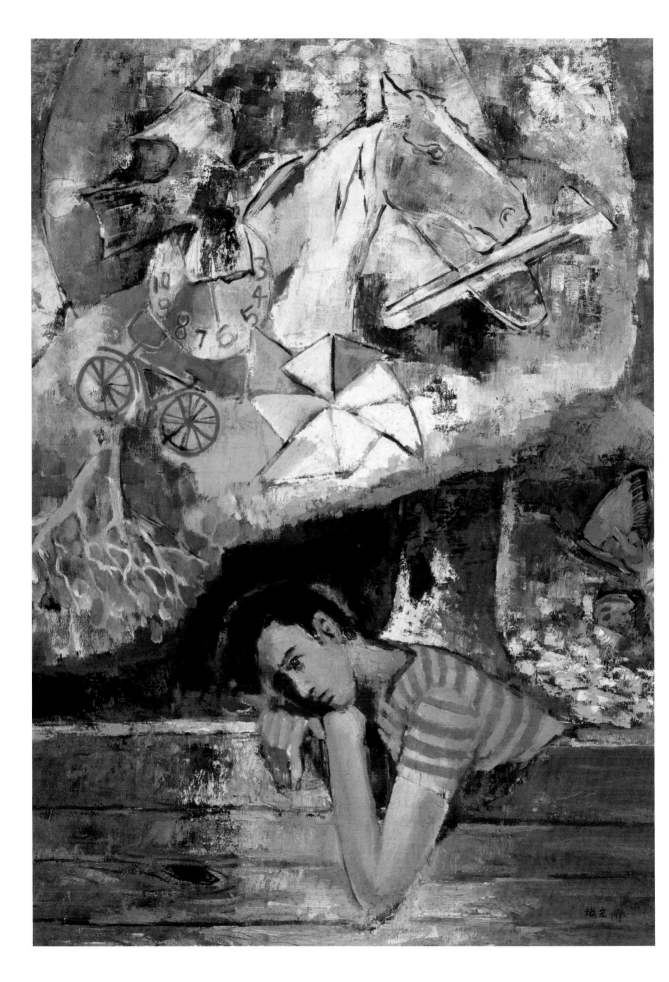

2.

在具象與抽象之間辨證（1970-1975）

早熟的藝術生命，1970年退伍後，即在年底至1971年於臺北市南
海路的國立臺灣藝術館舉辦首展，引發藝壇矚目，並成為「全省美
展」常勝軍，多次得獎。楊識宏在一則自述中提到他首次個展的創
作思維：「心靈的日記或筆記，它們一貫的主題都是執著於人間的
意義和本質的探求。所以尋求『人存在的本質與意義』的慾求便成
為我畫畫的動力。」

[本頁圖]　1973 年，楊識宏攝於省立博物館個展現場。
[左頁圖]　楊識宏，〈憶兒時〉（局部），1973，壓克力、畫布，101×82cm。

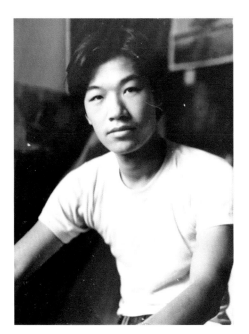

1970年代初期，擔任新明國中美術教師的楊識宏。

藝術青年成長心路歷程

1970年，楊識宏退伍返鄉，回到故鄉桃園新明國中擔任美術教師，開始了較為安定的創作生活；但更重要的，是在這裡結識了同校任教的音樂老師張瑞蓉小姐，並在隔年（1971），踏上紅毯，共組家庭。

張小姐也是中壢人士，家裡經營中壢街上有名的東華藥局。婚後的生活，尤其是兒子的誕生（1972），讓楊識宏的創作也走上明朗、幸福的階段。

這個時期的作品主要循著兩個路徑發展，一是採自馬祖漁村生活的記憶，如：〈漁夫父子〉、〈少女與魚乾〉、〈有船的風景〉（1971），和〈風景〉（1972）等。這些作品，基本上採取一種寫實的手法，對人物或景物進行情境的描繪，有著詩一般的意境，也蘊涵著一種人道關懷的深意。楊識宏正是以這樣的作品，企圖向當時臺灣最重要的官展—「臺灣省全省美術展覽會」（簡稱「全省美展」、「省展」）叩門，以贏取畫壇的認同。

果然，在1971年以〈人生〉入選省展後；1972年，再以〈有船的風景〉二度入選；1973年，就以〈母子〉（P.24上圖）奪得西畫組第三名，

[左圖]
楊識宏與妻子張瑞蓉，約攝於1971年。

[右圖]
1972年，張瑞蓉與甫出生的兒子孟穎。

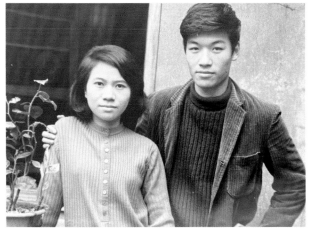

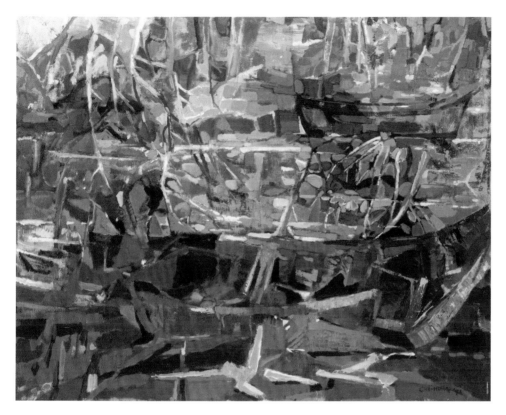

楊識宏，〈有船的風景〉，1971，油彩、畫布，90.5×116cm，國立臺灣美術館典藏。

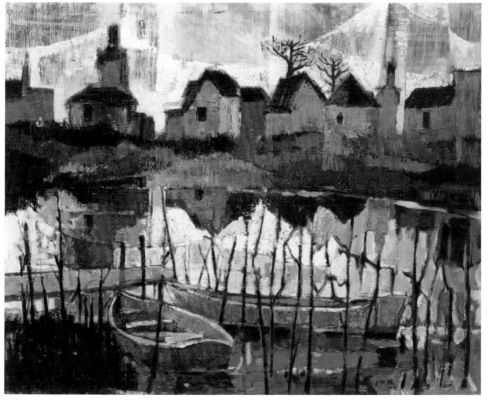

楊識宏，〈風景〉，1972，油彩、畫布，80×99cm，國立臺灣美術館典藏。

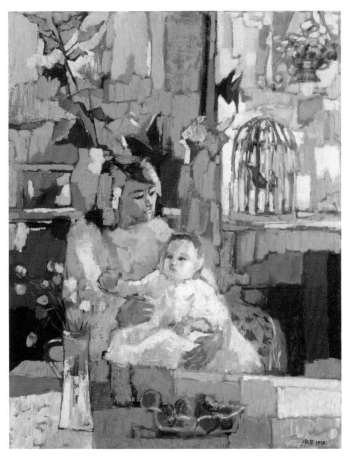

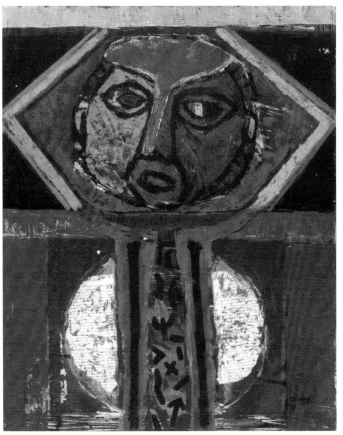

1974年又以〈合奏〉獲得優選。〈母子〉一作，是以一種物象分割與色面組合的手法，描繪一位坐在桌邊窗前、抱著小孩的母親，桌上有花、有水果，窗前有鳥籠，背景則是由一些陽光燦爛的色彩組構而成。這種手法，顯然是歷經現代繪畫運動之後，全省美展西畫組最常見的主流風格。

但就楊識宏個人的創作探討而言，顯然還有一條與競賽無關、而是忠實於自我內在呼喚的路徑，那便是延續之前〈陰鬱的日子〉（P.18）、而對自我存在意義思索的一系列作品。作品中帶著強烈的人文主義氣息，思考有關「人」、「我」存在的種種課題。較之之前的〈陰鬱的日子〉，這些作品在構圖上變得較為簡潔，乃至對稱（或是左右、或是上下）；手法上，則嘗試加入一些新的技法，如轉印、裱貼等，以增加畫面的質感和表現性。如：1970年的〈自述〉，乃是一個正面面對觀眾的人臉，這個人臉被一個菱形的圖形框住，占據了畫面

[上圖]
楊識宏，〈母子〉，1972，油彩、畫布，
116.5×91cm，國立臺灣美術館典藏。

[下圖]
楊識宏，〈自述〉，1970，油彩、畫布，
65.5×50cm。

的上半部；下半部則是一個被一分為二的圓形。這分隔的中央長條形內，似乎有著一些如文字般的符號。上半部的背景色彩是以陰鬱的黑、綠兩色為主體，下半部的白色圓形之後，則是歡樂的紅色為主，顯示處在現實與理想間掙扎的畫家內心世界。

這些作品除參展第1屆全國書畫展（1970）外，當年年底至隔年年初，更在臺北市南海路的國立臺灣藝術館舉行首次個展。

印在當時畫展邀請卡上的〈人生〉（1970，P.26）一作，是和入選第25屆全省美展的作品同名的另件作品；可以看出是以一種符號性的線條，表達了畫家對「人的存在」這個主題的種種思考。構圖的意念上，不難看出受到美國當代畫家瓊斯（Jasper Johns）、勞生柏（Robert Rauschenberg）的影響；但內涵上，則是楊識宏自我對生命思索的烙痕。

這個曾經在年幼時期隨著母親前往教堂禮拜即已引動的課題，第一次較完整地以創作的形式，呈現在觀眾的面前。

在稍後的一則自述中，楊識宏陳述了首次個展的一些創作思維；他說：

> ……繪畫一直是我探索問題的工具，我藉之尋求自我，尋求解脫也尋求苦惱，尋求愛也尋求恨，尋求生命也尋求死亡，尋求充實也尋求空虛……。在我的尋求過程裡，我的作品便成為我自己內在的對話與反省；心靈的日記或筆記，它們一貫的主題都是執著於人間的意義和本質的探求。所以尋求「人存在的本質與意

1971年首次個展於國立臺灣藝術館，楊識宏與妻子張瑞蓉合影於展場門口。

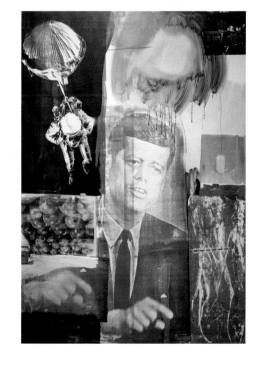

勞生柏，〈溯及既往（一）〉，1964，油彩、絹印、畫布，213.4×152.4cm。

楊識宏，〈人生〉，1970，油彩、畫布，91×72.5cm，桃園市立美術館典藏。

義」的慾求便成為我畫畫的動力。

要探討「人」這個存在，「自我」應該是一個最好的個案，而經由繪畫來肯定自己，可能最為明晰。人的「個體性」逐漸被忽視是科技昌明後的必然結果，個人被「群體化」了，人因此而不復認識自己。我曾經一連串地向自己的內在探討，畫了許多類似心理分析的自畫像，在自我分析後，我重新發現自己，原來「自我」是醜陋的、偽善的、充滿私慾、占有慾、自虐狂、被虐待狂、自我崇拜狂……。於是我把「自我」像煉獄般擲入創作的苦悶裡去煎熬，以「受苦」的意念去畫畫，然後藉畫畫使自己從內裡的衝突裡尋求解脫。我也從宗教、哲學、音樂、文學中尋求甘露。這時期的畫，紛雜、沉晦、憂鬱，極為強調主題意識，非常人間性的又是形而上的。我那時的觀點認為繪畫是解釋人生的，甚至是能給人生的苦痛帶來安慰的，帶著很濃的人道思想。因為我從小即受基督教思想的薰陶，從孩提時代起我就對「人」的問題發生濃厚的興趣，宗教的信仰使我對人的一生從哪裡來？是什麼？往何處去？這個命題有一種異常的關切。因此繪畫變成我尋求這問題的手段，當然答案仍然是問號。（採自楊熾宏，〈我的心路歷程〉）

同樣是印在畫卡上的另一幅〈永恆的探索〉（1970，P.28），則是在一些頗具肌理的塊狀色面中，暗含了許多人的臉部，甚至電話機的撥碼盤等具體形象，帶著一份悲劇性的氣氛。

奚淞在為他寫的評論〈楊熾宏首次油畫個展〉中即指出：

儘管現代畫的趨勢是走向觀念化、形式化，然而觀看了楊熾宏在國立臺灣藝術館展出的首次個人油畫展，在澄清了第一印象中的繁複技巧之後，可以體會到其中的統一性，即是對人本身作無限的探討。

對楊熾宏來說，每幅畫都是一個故事，裡面可能是歷史、可能是

生死輪迴，或者是現代的疏離與溝通。他毫不膽怯地將各種互相牽連呼應的題材儘可能地放進同一幅畫布裡去，而到達飽和狀態。這些素材彷彿是有機體似的各自在畫面上尋找到適當的位置，有時候甚至混淆起來，造成了混沌的某種情感色彩。每一幅畫都有各自完整的型式，但故事永遠沒有說完。這是楊熾宏最關心的人的命運問題。

也許在這個出發點上，楊熾宏倒像是個文學家，他對自己內在的剖析和對世界的觀照都作著戲劇性和哲學性的思考，但在繪畫的型式下，時空都被壓迫在單一的畫面上了。就像高更晚年在大溪地畫的〈我們從哪裡來？我們是什麼？我們往哪裡去？〉變成了生命中各種體驗的神祕結晶，人的經驗被純化提煉而到達宗教般虔誠的地步。

奚淞敏銳地指出楊識宏作品中深邃的文學特質，尤其是戲劇性傾向與強烈的哲學思考。的確，這和楊識宏長期的閱讀和思索有關；在臺灣戰後美術界中，楊識宏對文學、電影、哲學涉獵之深，乃至文學、評論文筆之精華、優美，如他日後為小說家七等生、藝術家李錫奇所寫的評論，也是藝壇相當罕見的案例。在這個角度上，同屬客籍的前輩畫家，也是楊氏桃園家鄉的前賢賴傳鑑（1926-2016），應是前後呼應的兩位。

不過，楊識宏到底沒有讓自己的繪畫，因強烈的文學內涵與哲學氣息籠罩，而淪為「插畫」或「諷刺畫」。他的作品在強烈的筆觸運作及豐富的色彩層次之中，仍表現了繪畫獨立的品質，不是文字可以代替或翻譯的。

表現生命的思索‧人間性的探討

楊識宏對「人」存在價值的思索，還不只在「自我」的生命探索，也對所有「人」存在價值的反思。因此，他對周遭乃至國際發生的事事物物，都有所感觸與抒發；如一件為戰死越南戰場的美軍而作的〈英雄們〉（1970），便使用了新聞照的剪貼相片和死亡名單似的群像為襯景，表達了對戰爭的控訴與對受難者的哀悼。

這個時期的楊識宏，思維或許是悲觀的，行動卻是積極的。他訂閱了大量的外國美術雜誌，也積極參與各種可能的聯展；包括前提一般臺籍畫家視為最重要美術競技場的「全省美展」與「臺陽美展」。

事實上，省籍出身的楊識宏，在這個投身藝壇的初始階段，省展在他當時的藝術認知中，還是相當重要的殿堂。在不斷參展的過程中，他也在1972年，和同是省展重要參展與得獎成員的潘朝森（1938- ），在臺北美國新聞處舉行聯展。

潘朝森年長楊識宏十歲，不過對生命的思索與表現，應是他們作品聯結在一起展出的一個主要原因。

這個時期的楊氏作品，是以一種似人非人的形體，和一些大面積的色面並置，在空與有、色與形的組構中，意圖呈顯人類生存的困境與掙扎。事實上，這樣的風格，與他當時開始接觸到英國畫家法蘭西斯‧培根（Francis Bacon）的作品，有著一定的關聯。那種禁錮在空間中扭曲、掙扎的靈魂與肉身，在楊識宏的筆下，

法蘭西斯‧培根，
〈畫像習作〉，1971，
油彩、畫布，
198×147.5cm。

楊識宏，〈色與空之謎〉，
1972，油彩、畫布，
60×91cm。

形成一種東方式的形象思維。

隔年（1973），他就是以這樣的作品，在臺灣省立博物館（今國立臺灣博物館）舉行第二次個展。由於反應頗為熱烈，接著又轉往國父紀念館展出。

在當時的創作自述中，楊識宏寫道：

首次個展後，我重新整理自己，我發現繪畫不必要作哲學或宗教的代言人，而且畫家也不可能是社會改革家。當然繪畫可以有哲學思想，也可以反映社會，甚至批評社會，然而繪畫有其本身的獨特領域，這是應該被發揚出來的。繪畫的本質、特性及其可能性，似乎更值得畫家去注意去發現。於是我尋求的方向開始轉向這方面，這也許可以簡單地歸結為「形式」的問題。

繪畫在藝術的範疇裡無疑是視覺藝術的重要環節，視覺藝術的要素是造型與色彩，而繪畫的素材與造型色彩等又構成其獨特的藝術形式，在這個領域裡有許多別的藝術所無法傳達的東西，而且到了現代，繪畫甚至有許多是為形式而形式，為觀念而觀念了。這已涉及美學的價值觀。但表現形式的開拓在現代藝術來說，其價值和重要性是毋庸置疑的。（採自楊識宏，〈我的心路歷程〉）

明顯地，楊識宏在藝術追求的路徑上，從人的關懷出發，執著「人間性」的探討；之前的作品，強調主題或內容的直接呈顯與論述，這個時期的作品，則轉為「形式」問題的關懷，也就是畫面形式的創造與構成。

在追求自我風格，也就是獨特的畫面形式創造之同時，楊識宏事實上始終未曾放棄對人的思索與關懷；只不過這個時期的楊識宏，心境似乎有了另一層的進境。他在〈我的心路歷程〉裡說：「……

對於『人』的看法，我也突然淡泊起來，覺得人世間一切都是空的，誠如《聖經》上所說：『虛空的虛空，凡事都是虛空；日光之下的事都是捕風捉影。』在東方，老莊哲學和禪宗思想的無為與無言也加深我對人間的這種看法。於是『虛無』便成為我耽迷表現的意象。我就像頓悟了真理似的，突然改變了許多繪畫上的表現形式。」

省展・臺陽展・個展・新的關懷和視野

由於對人間性的執著，歐洲的表現主義、超現實主義，都提供了他一些創作的啟示；而基於對形式創造的探索，舉凡抽象繪畫、普普藝術、硬邊（Hard-edge painting）或色面繪畫（Color-field painting）等畫派主張，乃至中國民間藝術的線條、構成，也都可以在此時期的作品中發現痕跡。同時，加上對電影、攝影，甚至漫畫的喜愛，他的作品中，也經常透露出一種空間移動與情節推演的特質。在此，楊氏的個人風格，首次獲得較具體的呈現。

作於1971至1972年之交的〈空無〉（P.34），畫面出現了一個如煙霧般的白色團塊，下方一些重疊的形體，其實是一些人形的扭曲重疊。

事實上，正這個以『空』、『無』為主題的創作階段，也可以窺見青年藝術家在『性』方面的壓抑、不解與苦悶。正如〈色與空之謎〉（1972，P.31）一作所呈現的，佛家所謂「色即是空，空即是色」的讖語，「色」既是萬象，也是情慾。

備受楊識宏尊重的同鄉前輩賴傳鑑在〈人腦新穎的自我世界—介紹楊識宏的畫〉一文中，如此寫道：

楊識宏現階段的畫，用色偏向中間色，顯得靜謐而纖秀，而局構圖則常運用縱的或橫的分割畫面，把兩個不相同的空間同置一個畫面上，作併湊式的硬接，平衡中略帶緊張。他也喜歡用某些特定的造型符號來作為他表達的語言，這種構成雖然未必做得張張成功，但總是一個新的嘗試。比方一圈虛白、或方格，配上

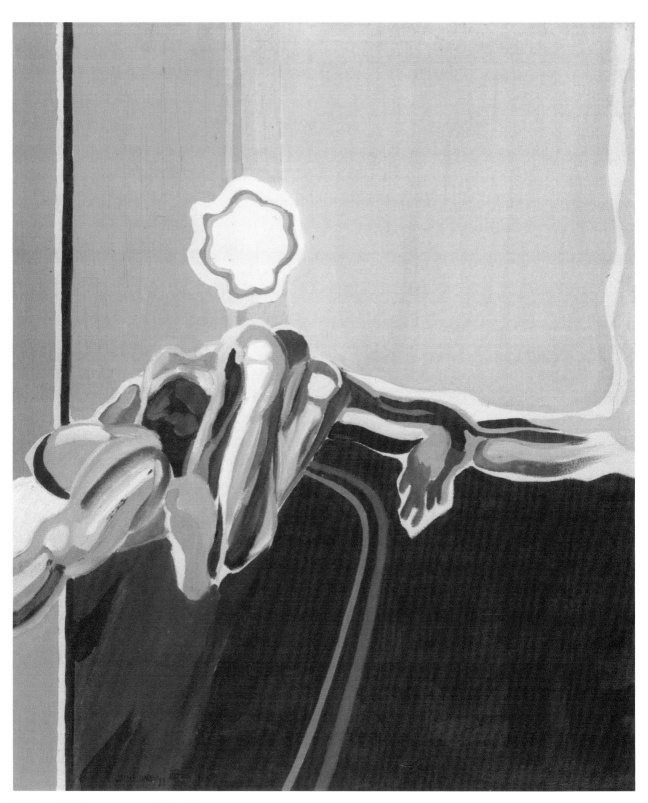

楊識宏，〈空無〉，1971-1972，油彩、畫布，62.5×60.5cm。

曲扭的人體、或中國字等等。因此傳達的方式在意識上是理性的，而效果上卻是抒情且激情的。這次展出的作品的畫面構成和首次個展的作品相比，顯而易見的是他已擺脫了沈悶，甚至是近乎無病呻吟的題材，蘊藏著極大膽的官能刺激的自我尋求。這種Eroticism（按：色情）的意境，也許是出自他婚後對人生的喜悅，也許是他對現實浮華的一種苦悶的感受，我們從他這次展出的作品看出他已建立了他突出的風格，已向前跨了一大步。

從這樣的討論，重新回看參展第27屆省展獲獎的〈母子〉（1972，P.24）一作，似乎年輕的楊識宏在尋求社會肯定的過程中，對當時省展的主流風格，也就是講求形色分割重組的「類立體派」作風，有著一些無奈的妥協。而這種妥協與落差，事實上也宣告著楊氏終將與此系統分道揚鑣的最終命運。

1974年年底，幾乎年年個展的楊識宏，又在臺北美國新聞處林肯中心舉行第三次個展。當年的美國新聞處，是標舉「前衛藝術」的年輕藝術家發表新作最具權威性的場所。楊識宏追求現代表現的決心，也是相

1974年，於臺北美國新聞處個展之請柬。

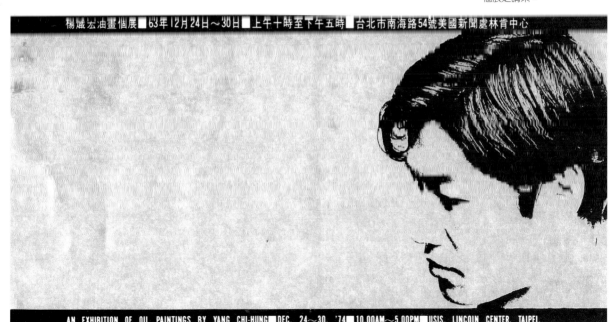

當堅定且明顯的。誠如首次個展，印在邀請卡上的一段自勉的話，也是引用馬諦斯（Henri Matisse）的說法：「我從不肯循著昔日思考的老路以進行今日之思考。我的基本思想雖然未曾改變，但隨時都在開展；而我的表現的方式總是跟隨著我的思想前進的。」

第三次個展的作品，基本上仍在「探索人性」的大方向下進行，但畫面的表現，則有了一些顯著的改變。以往較具流動的造型，在這個時期，開始變得較具幾何的結構；可以看出其中有許多來自民間藝術，尤其是傳統建築的語彙，如：〈虛空的虛空〉（1973）、〈天地〉（1974）等。「結合中西」似乎是這個時期藝術家著力的重點。

至於在內容上，雖然仍在「探索人性」的基調下，但實質的表

楊識宏，〈虛空的虛空〉，
1973，油彩、畫布，
112.5×145.5cm。

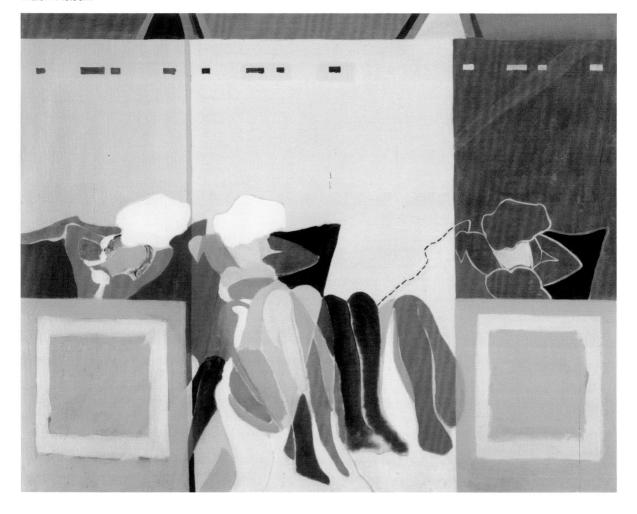

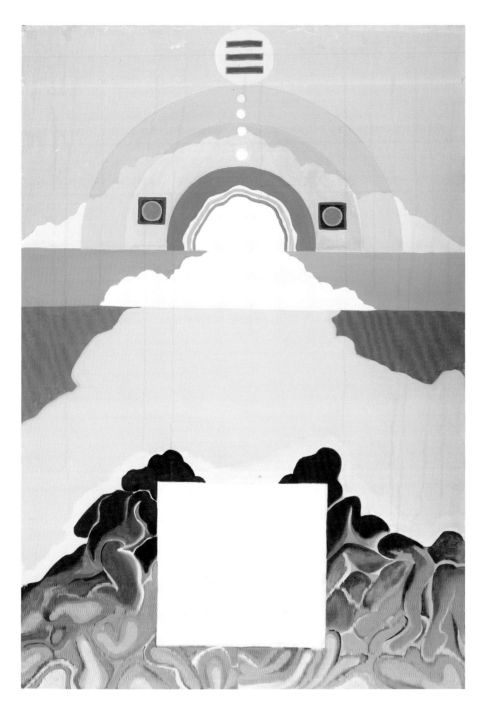

楊識宏，〈大地〉，
1974，油彩、畫布，
161.5×112cm。

現，則在「性」之外，又加入了一些關於「暴力」的思考。楊識宏認
為：「任何脫離人本的思想，在我看來都是沒有意義的。」但他也
說，「性以及人生之非刑，成了當代諸種表現藝術的觸媒。從另一意
義來看，性和暴力無非是人生非刑的祭儀之一。」如〈全身肌肉無力
症〉（1974，P.38）這樣的作品中，都可以見到那些類似生物的個體，破
碎、糾結的狀態。

　　來自臺南的畫家曾培堯（1927-1991），在參觀了楊識宏的畫展之

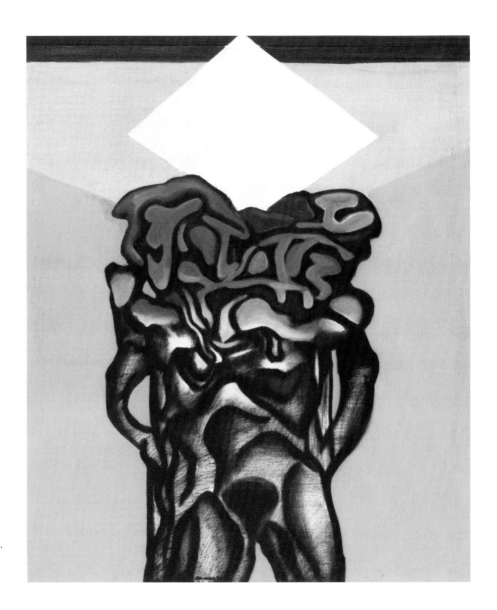

楊識宏，〈全身肌肉無力症〉，
1976，油彩、畫布，
72.5×60.5cm。

後，即於撰文〈探索人性的青年畫家楊識宏〉中指出楊氏新作的特點，
說：「他把生物生態、延續狀態，轉換成為一種生之慾、一種崩潰後悵
然的瞬間。表面上多視點的一組繾綣溢出無限的惆悵，纏綿紛擾的人體
有更多的逸樂後的哀愁。在戟刺的異質物的頂端上，起伏著豐富的感
情。楊熾宏對人性根源的追求似到了粗暴和優雅、反規律和制律的互衡
虛實關係上，他那人本的思念帶給他靜觀思動的美學。」

　　而這個時期的楊氏作品，也因為作品施彩技法的改變，由厚疊走向
平塗的方式，畫面反而出現了一種透明、純淨的音樂性律動。

這一年（1974），為了更專注於藝術的創作，他決定辭去教職，遷居臺北永和，任職廣告公司，擔任《遠東人》雜誌的美術指導；隔年（1975），轉往華美建設公司擔任美術設計師，並成立巨匠出版社，出版《夏玲玲攝影集》，這是臺灣最早的明星寫真集，也展現了楊識宏在攝影上的另一才華與投入。

也就在1975年，他首次接觸到絹印版畫，作品更入選「邁阿密國際版畫雙年展」（Miami Graphics Biennale），創作也因此進入另一個階段。

現代版畫在臺灣的興起，以1958年「現代中美版畫展」為起點，這個展覽後來被隔年正式成立的「現代版畫會」追認為第1屆現代版畫展。

「現代版畫」的意義，其實是相對於之前以木刻寫實為主軸的傳統版畫（也包括民間吉祥喜慶的民間版畫），現代版畫講究的是一種純粹的造型意念，以及技法上的創新。「現代版畫會」的創始成員，包括後

楊識宏1975年的絹印版畫作品〈文明的無奈〉。

楊識宏1975年的絹印版畫作
品〈日子〉，獲得臺陽美展版
畫部金牌。

來和楊識宏成為好友、也多次出國聯展的陳庭詩（1916-2002）和李錫奇（1938-2019）。

不過楊識宏對現代版畫的接觸，則是和廖修平（1936-）的回國推動版畫運動有關。1972年，旅美多年的版畫家廖修平首次回臺舉行大規模的版畫展於國立歷史博物館；隔年，即應邀返臺任教於臺師大，並巡迴全臺南北各校，推動現代版畫之創作技法。1974年，出版《版畫藝術》一書，完整介紹西方各式現代版畫技巧，直至1977年應聘赴日任教為止，前後四年時間。廖修平所推動的現代版畫技巧，將1950年代末期以來，由「現代版畫會」成員各憑本事、土法煉鋼的印製方式，提升到和國際同步的技術水準，擴大了臺灣現代版畫創作的思維與領域，也奠定了日後文建會（今文化部）辦理「中華民國國際版畫雙年展」的基礎。由其學生於1974年組成的「十青版畫會」，正是廖氏這一波耕耘具體獲得的重要成果。

楊識宏的許多藝專同學，都是「十青版畫會」的成員；從事美術設計工作的楊識宏，運用版畫技巧，尤其是絹印版畫，作為設計傳達的手法，在當時也逐漸成為風潮。

初次接觸絹印版畫這年所作的一件〈無法連結的空間〉（1975），隔年（1976），便在第30屆「全省美展」中獲得版畫部第一名的榮譽。這件作品，已然放棄此前較具說明性與表現性的手法，而用一種普普式的生活符號，來進行畫面空間的探討；現代機械文明與複製時代特有的印刷技術，都在這裡有了一些觸及與反映。

　　同年，又有〈日子〉（1975）一作，獲得「臺陽美展」版畫部首
獎。這些作品的內容，顯然宣告著楊識宏此前對「人」、「我」生命探
討的課題，暫告一個段落；一個新的關懷和視野，正在逐步展開。

3.

轉往版畫創作的複製美學（1976-1980）

楊識宏在1976年初次出國，先後到日本、美國，停留三個月，接觸到西洋美術原作，在紐約進入普拉特版畫中心研習現代版畫的製作，開始投入現代版畫及攝影的探討。

[本頁圖]
楊識宏攝於《藝術家》雜誌社舊址，約1978年。圖片來源：何政廣攝影提供。

[右頁圖]
楊識宏，〈無法連接的空間〉，1975，絹印，78×53cm，國立臺灣美術館典藏。

1976年，楊識宏有了一次海外之旅，赴日本、美國等地旅行。尤其在紐約停留了三個月，第一次真正接觸到西洋美術原作，也飽覽各個美術館與畫廊。同時，又進入普拉特版畫中心（Pratt Graphic Art Center）研習石版畫、銅版畫的製作，也開始熱中於攝影，累積許多作品，且受到好評。

　　紐約之行，讓楊識宏見到了許多定居此地的臺灣朋友，心中也下了前往紐約定居創作的決心。此後回臺的幾年間，幾乎就是在為赴美定居作準備。

投入現代版畫及攝影的探討

　　這段期間，他兼了許多工作，為建築公司規劃的案子，都創造了高銷售的佳績，成為廣告、企劃界炙手的紅人。同時，也在藝專兼任講師，且更花費許多時間、心力，在攝影的探索上。多元的興趣，使楊識宏結交了一群跨界的藝文界朋友。當年的日記，很能反映他當時的生活狀態和心情：

1976年赴美旅行，於紐約長居三個月，與華人藝術家合影，上排左二為楊識宏。

1977.2.28　我今天早上真正體會到「午夜夢迴」這種感覺是什麼感覺。昨晚到雷驤家喝酒，酒過三巡之後，雷突然用他結實的右掌拍著我：「你搞什麼嘛？三十歲了還一事無成！」就這麼一句，

1976年後楊識宏開始熱中攝影，累積了許多作品且受到好評。

1970年代中期，與丁雄泉（右）合影於圓山飯店。

使我作起自譴的惡夢，夢見自己又即將赴另一異鄉去開拓自己的前程，那種無依無助的虛無感，使我醒於清晨冷冽死白的光線裡，竟然再也無法入睡，只是清晨的六點鐘，一個無業的男人的無可奈何的早晨。

即使是再一次安撫自己，我也應該立刻起身，痛下決心，作好某些事情，……且一定要把它作成。重新恢復學生時代那種處心積慮的模樣，像個不懈不捨（的）傢伙，時刻充滿著不可觸摸的異樣敏感，一心一意的勤奮工作。

我真希望每天早上醒來，都是如此這般的憂心忡忡、無法成眠。看著熟睡的妻與小孟子，心裡有無限的感傷，歲月是無情的可怕，這床上的兩人，為我活了這些時日，我也為他們活了這些時日。我如果有什麼作為用死以贖的目標，就是「攝影、電影、小說、繪畫」了。二十四至二十五歲繪畫、三十歲攝影、三十五電影、四十小說？（或者說著述）。

不論是版畫、攝影，乃至電影，都是隨著媒體時代來臨而興起的藝術手法；對某些傳統的藝術家而言，這些都和真正的「藝術創作」還有一定的距離；但楊識宏顯然對這些新媒材的表現，有著相當的認識與期待。在一次接受作家心岱的訪談中，楊識宏就清楚地表達了自己對攝影的看法，以及攝影在個人藝術創作上的意義。他說：

大約十年前，攝影還不算是一門很嚴肅的藝術，可是十年後的今天，在美國，攝影的地位愈來愈重要，也被公開認可，各美術館、博物館都收藏有攝影作品；攝影變成了一種藝術的表現媒介，尤其是觀念藝術家，他們沒法向觀眾展示他們龐大的作品，只有提出照片來展覽了。因此，不可否認的，攝影便以不可阻止的姿態，被歸入了藝術的範疇。我之所以熱中，也是因為發現攝影具有極大的表現性與可能性。

我畫了十多年的繪畫，在五年前開始拍照，很多人不以為然，但我

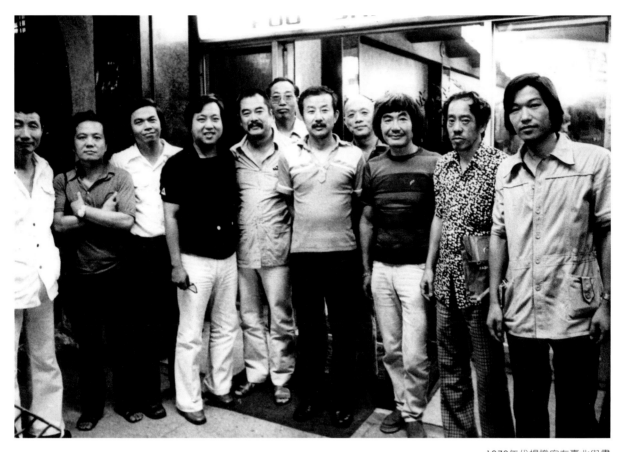

1970年代楊識宏在臺北與畫
壇友人合影，左起朱為白、楚
戈、何政廣、李錫奇、蕭勤、
江漢、劉國松、莊喆、吳璨
進、吳昊，楊識宏。
圖片來源：楊識宏攝影提供。

想這兩種媒體只有相輔相成，而沒有什麼壞的影響，兩種表現方
式在我心中是一樣的重要，只是選擇時要採取最適合，最有力的
媒介。比方說，把此打一串洞，那瞬間的那件事中，用繪畫也和
一樣可以，但我想如果用電影或攝影，把那瞬間凝結起來，所造
成的張力肯怕會比繪畫史大。繪畫要做成這種效果，除非拷貝
攝影，但這樣已失去了繪畫本身的本質。繪畫講求平面性、繪畫
性、造型、色彩，但攝影有很厲害的一點，往往我們的肉眼看到
的和它看到的不一樣。比如說現在我只看見曲折的電視機，但若
用機器拍下它，卻發現還有地板的紋路、牆壁的灰塵、油漆的剝
落等都被拍下來了。因為經過光學、物理學，還有顯影時的化學
過程，所以把這些真實、細微的呈現變得很尖銳。（採自心岱，〈畫家
的底片──楊識宏特寫〉）

〖 楊識宏鏡頭下的臺灣文化人 〗

約莫三十年前，當我還是一個狂熱的藝術青年時，對影像有一種傾倒的執迷。經常透過相機鏡頭來窺探這個世界；對生活裡的諸「象」有無限的好奇。——楊識宏，《臺灣文化人攝影紀事》，2004。

1970年代末，楊識宏在臺灣藝壇已打開知名度，熱中攝影的他，透過藝文交誼或工作機緣，拍攝、記錄了許多臺灣藝文圈人士。

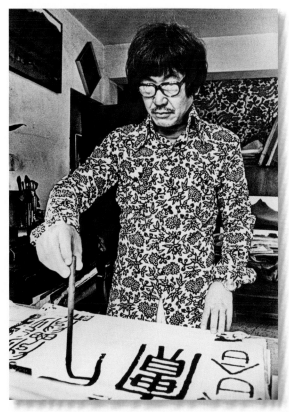

[右上圖]
臺灣最早的人體模特兒——林絲緞。

[左上圖]
瀟灑浪漫的席德進。

[下圖]
為《時報周刊》所拍攝的胡茵夢專題，1978年攝於板橋林家花園。

[右頁上圖]
至彰化拜訪臺灣抽象繪畫先驅李仲生。

[右頁左下圖]
畫壇「變調鳥」李錫奇，約攝於1975年。

[右頁右下圖]
領導「雲門舞集」、發展臺灣現代舞的林懷民。

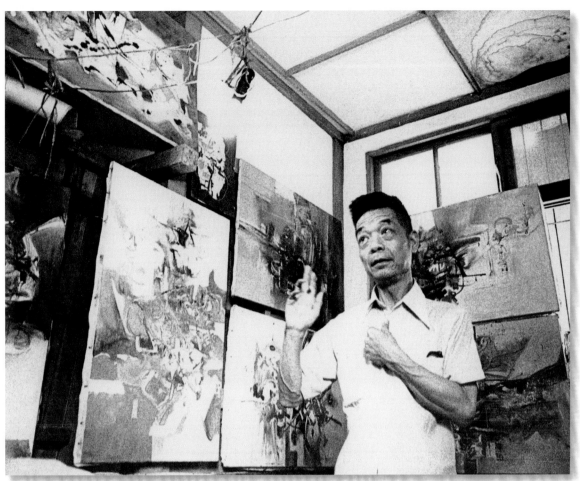

複製時代美學創作

　　也正是基於這種認識，楊識宏在這個時期，形成了他「複製時代美學」的一套創作理念。這套理念的形成，與他對攝影的認識、旅美的經驗，和從事的廣告設計、印刷出版等工作，加上對電影的熱愛，具有高度的關聯。

　　1977年年底，一個被藝術家自稱為「『複製』觀念的連作」的油畫個展，在臺北龍門畫廊推出。告別此前糾扭、破碎的人體，新作中的人物，都是一些不帶特性、也不帶情感，更無任何文學渲染的女性圖像；這些就像是經過再三影印拷貝出來的圖像，既是楊識宏從事設計工作每天接觸的素材，也是媒體時代來臨後最大的視覺元素，更是當代都會生

[左圖]
楊識宏1977年的作品〈複製時代的美學〉。

[右圖]
楊識宏1977年的作品〈複印的女人〉。

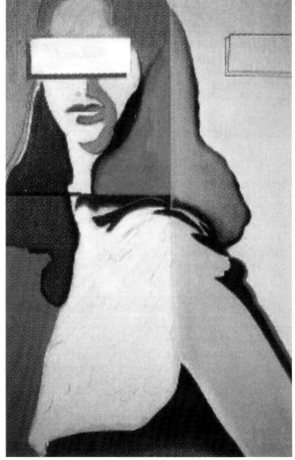

楊識宏，〈複印的過去〉，
1977，油畫，畫布
89×116cm。

活中最典型的型態和象徵。楊識宏說：

> 我們處在一種人和物都逐漸模式化的世界裡，一種服裝或髮型的時尚可以改變整個地球的某處，影響著億萬人們的生活習慣，逐漸形成我們的思想習慣。我們看電視、住十篇一律的公寓建築，個性和思想的馮同成了我們社會太小的特色。所以當我看到複印機康價而粗糙的快速成品時，覺得真是我們目前生活的一種象徵。

（採自春生，〈「複製」觀念的連作——楊熾宏談自己的畫〉）

1970年代的臺灣藝壇，在美國超寫實主義的影響下，逐漸塑成一批對著照片描繪臺灣農村、鄉野的鄉土寫實畫家。楊識宏的作品，就某

楊識宏，〈複印的植物〉，
1977，油彩、畫布，
81×60cm。

種層面，與攝影及複製影像有關。但他關懷、表現的，卻是都會文明中
的「複製美學」。〈複印的女人〉（1977，P.50右圖）外，也有〈複印的植
物〉（1977）和〈複印的過去〉（1977，P.51）等等。

　　對都會生活，尤其是機械般不斷重覆的生活步調的批判，在1977年
間，楊識宏以嘲諷的文學筆法，寫成了〈刷牙狂〉一文。

　　這篇小說，其實就是以畫家自己的生活場景為原型寫成。文中描述
一個在建築公司上班的廣告設計師，他的理想是當一個可以「自由自在
的為各種雜誌讀物畫些高級插圖的插畫家」；但偏偏他每天必須為這個

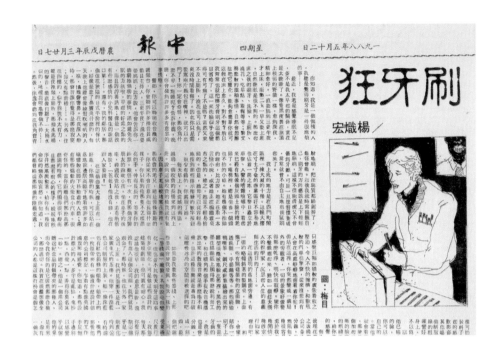

建築公司編些「花言巧語」的「美麗謊言」。

他以飯後「刷牙」這樣一個原本是看不慣、甚至看不起的行為，但相處久了，自己竟然也會不自主地跟著做起同樣的動作來。

這篇小說寫於1978年，十年後（1988）略事修改，才發表在紐約的華人報紙《中報》。

長年以來，始終渴望成為職業畫家的楊識宏，在必須設法累積經濟基礎的情形下，每天重覆做著商業攝影與設計的工作。設計用的方格紙、影印拷貝的圖稿，和作圖用的黏貼膠帶，構成了生活的大部分，也構成他「複製美學」時期的作品。「複製」觀念的建作，中的作品，包括《複印的植物》（1977）、《坐著的女人》（1977，1988）、《都市文明的震撼》（1978，1986）等，都是取自雜誌或廣告相片中的一角，以描寫塑的手法，強調出複印一般的效果，尤其是某些有著皺扭的紙痕，乃至圖形下方記註的手寫尺寸，和印刷時圖版邊緣成列的色譜，還有圖形因影印對色不準而產生的邊緣陰影，乃至黏貼在畫面某部位（如雙眼）的長短膠帶，都被如實逼真的用油彩描繪出來，形成一種極度寫實卻又冰冷、機械的畫面。

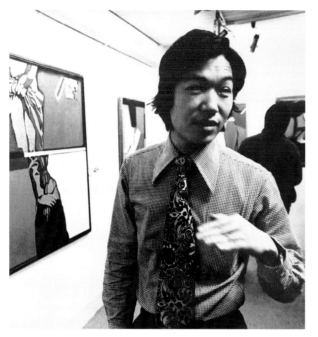

OIL PAINTINGS BY YANG CHI-HUNG
楊熾宏油畫個展
●中華民國68年4月6日下午3時預展酒會

現代都市文明藝術的震撼！
畫風突破時空，大膽強調人味。

他是集現代電影、攝影、設計、繪畫等
多元媒體，而建立其獨特的表現形式。
天生體性，他在擺脫傳統大自然的造化
進入現實的文明社會後
他要尋求的就是如何在知性的都市裡，找
到自救的內心世界。

他說：畫要很美，不畫史者。因而他也要更
不斷地創作，不停地探索，企圖在時空的
"座標"上，找到「現實」找到「人生」。
楊熾宏的現代畫創作，
可以說是逐漸被肯定了。
每一張在對他來說都是一次挑戰
這或許也是一個新的開始吧！

女人的背影　油畫 60×70.5CM

●展出時間：中華民國68年4月6日—4月15日 ／ TIME：APR. 6-15 1979 ／ APOLLO ART GALLERY

[左圖]
1979年，楊識宏攝於阿波
羅畫廊個展現場。

[右圖]
1979年，「楊熾宏油畫個
展」邀請卡。

對都會生活的不耐，卻是必須天天面對；「複製美學」系列的作品，正是這段生活的紀實、感觸與昇華。

這系列作品，最後歸結成他1979年離臺前的最後一次個展。此次個展在臺北阿波羅畫廊舉行，仍以「楊熾宏油畫個展」為名，但畫展邀請卡上，以較大的字體標記著：「現代都市文明藝術的震撼！」底下的文字，則作：「他是集現代電影、攝影、設計、繪畫等多元媒體，而建立其獨特的表現形式。天生體性，他在擺脫傳統大自然的造化進入現實的文明社會後，他要尋求的就是如何在知性的都市裡，找到自我的內心世界。……」

楊識宏在〈複製的美學和我的創作〉一文中，深入地自我剖析說：

……通常藝術家的情報來源可分為兩類，一類是從傳統文化，另一類是直接從生活環境裡。傳統文化深厚悠久的，是一大本錢也是一大包袱，對我來說，我所領受到真正中國古老文化的養分相當稀薄，我自知缺乏這個基礎，所以我創作的泉源就只有從「生活」裡去汲取了。我關心的是我所生活的這個時空坐標上

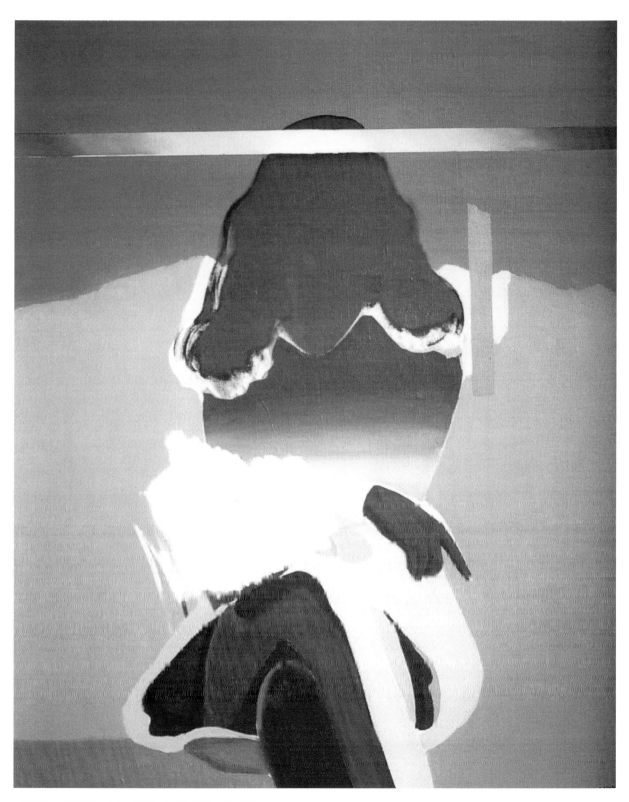

楊識宏，〈坐著的女人〉，1977，油彩、畫布，92×73cm。

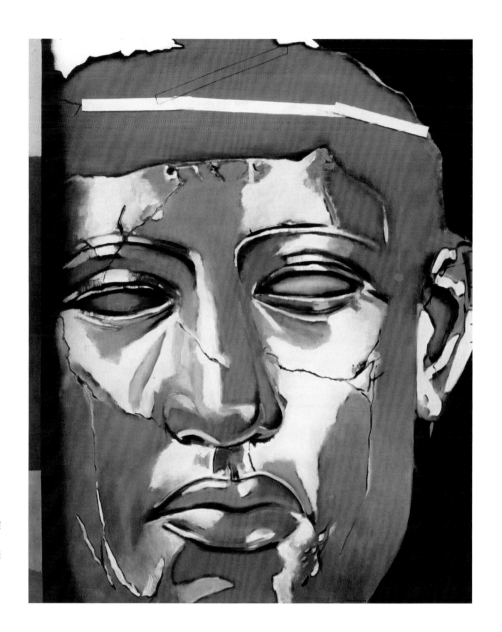

楊識宏，〈都市文明的震撼〉，1978，油彩、畫布，160.5×129cm，臺北市立美術館典藏。

的現實。事實上過去的藝術家他們所映現的真實也是當時的「生活」。藝術創作雖然有時帶領當時的生活思潮，但畢竟還是生活的一種反映吧！

我基本上是一個屬於都市文明的藝術家，因為我對「人」深感興趣。都市是人口麇集的地方，各式各樣的人和他們所形成的生活型態構成都市的環境。自古以來，人類大部分的文化都是在都市形成的，如果說現代文化就是都市文化也不為過。我喜歡以都市

楊識宏，〈坐著的人〉，
1979 複合媒材，
尺寸未詳

文化作為我的創作內容，而採取的姿態則是淡然的、靜觀的。我
不熱情地對都市生活加以褒揚、貶抑，或是歌頌與嘲諷。我把它
看作是一種「現象」，我像是一面冰冷的鏡子，只反映出那個現
象。

敏銳關懷・觀照生命

　　楊識宏就是以這樣一種敏銳關懷、卻又冷靜處理的手法，觀照這個被他視為複製時代的臺灣社會。這個時期的創作手法，頗為多元，從版畫、攝影，到油畫都有，但在阿波羅的展覽，則以油畫為主要；他擷取一些既平板、單調，又帶著流動感與不確定性的各種社會形象，來表達這個時代人們眼光所及的造型美感，也捕捉當代社會人心的某種不安、

楊識宏，〈露一腿〉，
1979，油彩、膠帶、畫布，
65×52.5cm。

虛華與苦悶。

在繪畫的語彙上，楊識宏的這系列作品，出現了大量的膠帶形象，透過細膩的描繪，讓人產生幾可亂真的錯覺。對膠帶的描繪，不只是繪畫技巧的展示與炫耀，其實也帶著深刻的人文意涵；因為膠帶可說是當代都會生活中的一項高度象徵。楊識宏說：

　　膠帶表示了「表面固著」、「哲學接合」，正好似現代過渡的生活形態，從開發中到已開發轉型期。膠帶的近便性、短暫性，接

楊識宏，〈複印與膠帶〉，1978，油彩、畫布，91×65cm。

合了兩個時空，也正像變幻多端的現代生活。（採自邱海嶽，〈楊識宏的膠帶哲學〉）

　　膠帶銜接兩種不同的物質，也銜接了兩個不同的時空。時空的跳接連合，其實一直以來，便是楊識宏創作的重要手法。這種來自文學寫

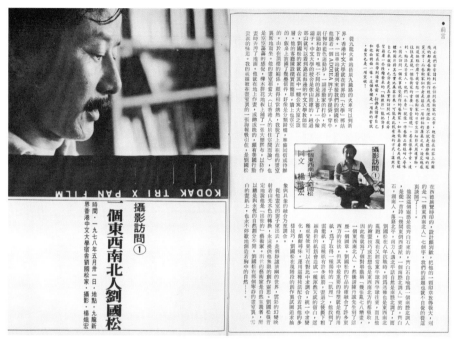

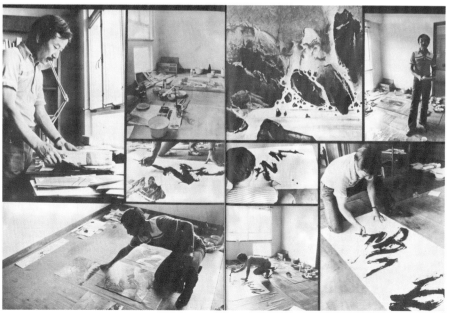

作的手法，或電影「蒙太奇」（Montage）技法的借用，其實自達達主義（Dadaism）的「拼貼」（Collage）以來，便是現代藝術的重要手段；而在楊識宏的這個系列，發揮得尤為澈底。他説：

> 如論及表現的形式，我的作品的基本樣式是具有影像蒙太奇或「意象的集錦」的傾向。我覺得現在我們所生活的時間與空間，是一種文化演化過程裡的「過渡時期」；一個舊文化的褪隱掙扎，另一種新的複合文化的興起，這是所謂開發中國家在轉型期社會之必經過程。轉型期社會的特徵之一，乃是不斷地吸收，於是各種文化情報的薈萃，經過傳統文化的過濾之後，新的文化型態乃脫穎而出。所以「情報的交累吸收、滲雜」就啟發我在創作上表現的意念，這也是我的藝術表現形式之基礎背景。當個體的內在感受與思維，接收到外來文化情報的衝擊之後，所引起的思想上糾葛的「意結」，正是吾人生活在這個時空下所時常有的心理狀態。（採自楊識宏，〈複製的美學和我的創作〉）

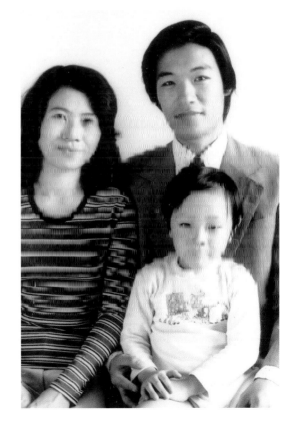

1979年移居紐約前與妻兒的家庭合照。

不過，這個時期的楊識宏也始終沒有中斷他在版畫、攝影上的持續創作。他是「版畫家畫廊」的專屬會員，也在1978年年中，和陳庭詩、李錫奇、李朝宗等，組成「版畫四人展」，前往東南亞巡迴展出。同時，也持續為《藝術家》雜誌撰寫「攝影訪問」的專欄，文字書寫和攝影同時並進。

1979年，在兩次重大的決定中，楊識宏終於割捨住了二十一年的土地，也真正和最愛的妻兒，前進紐約。先到日本東京，再轉往紐約。自信奮進中，也帶著一種淡淡的孤寂心情。朋友們在北投為他設宴餞行，彷彿為一位即將上戰場的勇士餞別。

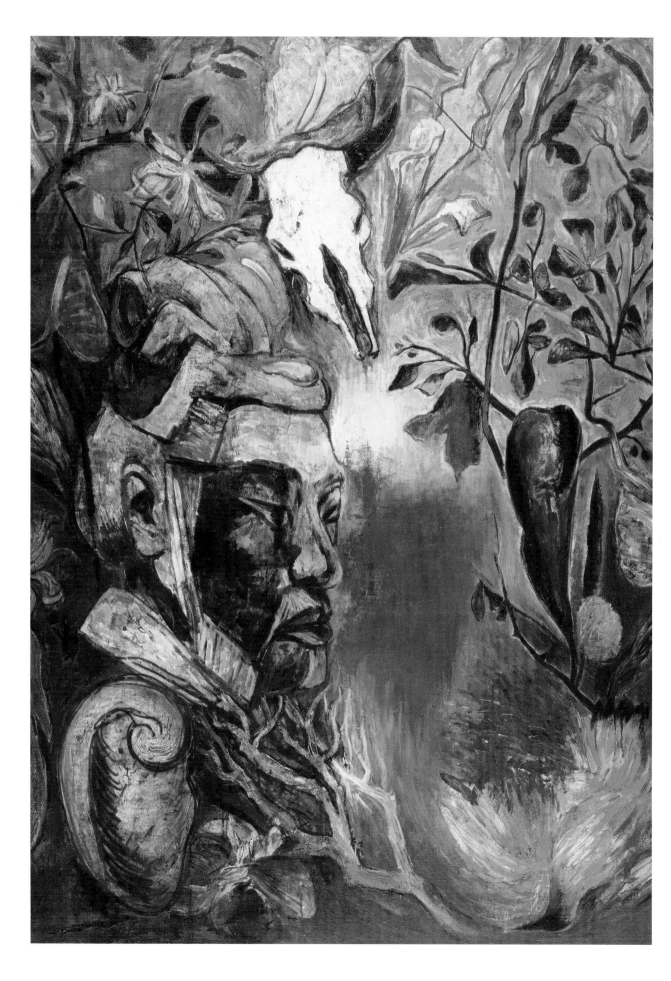

4.

旅居紐約・投身新表現主義（1981-1989）

在紐約接受東西文化的衝突、洗禮，從「自我」、「人」、「社會」、「文化」等議題，切入新表現主義的創作。楊識宏說：「過去是為藝術而藝術，現在是為人生而藝術，新表現主義等於再次重視人性，以及有關問題，所以即使畫面非常醜怪，但傳達的訊息與現代人息息相關，自然也就受到重視。」

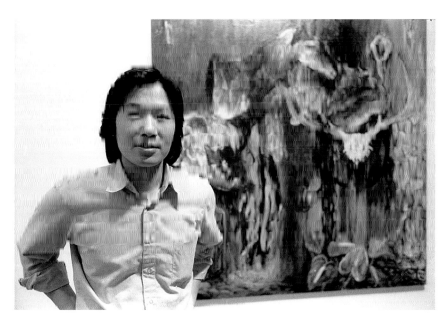

[本頁圖] 張照堂鏡頭下的楊識宏，約 1984 年攝於紐約鐘塔工作室。
[左頁圖] 楊識宏，〈一個大朝代之興替〉（局部），1984，炭筆、壓克力、畫布，198×152cm。

1979年7月21日,楊識宏從臺北出發,先往東京,去池袋的西武美術館參觀荒川修作(Shusaku Arakawa)的作品展,那是一位在美國住了十八年的日本藝術家;再看了國立近代美術館的版畫雙年展,及巴斯金(Pascin)的紀念展。直到8月14日,才從東京搭乘九個鐘頭的飛機,抵達舊金山。俟抵達紐約,已是8月16日半夜11點多了。

到達紐約的楊識宏,卜居皇后區的傑克森高地(Jackson Heights);兩個月後,夫人便帶著小孩前來團聚。兩廳三房的空間,使他擁有一個小小的工作室。由於空間的限制,他開始一些「紙上作品」的創作;也享有當地華裔前輩畫家給予的溫情與鼓勵。

在異文化時空的身分認同

一年後,為了居留的身分與生活的問題,楊識宏兼職了一些夜間上班的美編、印刷工作,白天仍維持著逛畫廊的習慣,隨時留意新資訊的發展。

1980年代初期的紐約畫廊,已經開始揮別此前極限藝術、觀念藝術,甚至照相寫實主義的高峰期,畫壇重新回到一種講究「繪畫」的風尚。似乎這是一種世界性的風尚,從德國的新表現(Neo Expressionism)、義大利的超前衛(Transavangurdia)、法國的自由具

1980年秦松提筆贈詩,歡迎初履紐約的楊識宏。

象（Figuration Libre），乃至美國紐約的新意象（New Image painting），「繪畫」逐漸成為一種「後現代」時代的新風潮。楊識宏適逢其盛，顯然他的藝術，在這個風潮中，無需捨棄或重新開始，而是只待開展、呈顯強度。

為了更專注於藝術的創作，他很快地辭去兼職，又在紐約十七街附近租賃一間百餘坪的畫室，勤奮工作。

〈悖論〉（1980）、〈認同〉（1980），都是這個時期的作品，結合類似攝影效果的中年男子，頭部都被一個正方形的黃色框框遮住，一如1969、1970年前後，對「自我」的分析與思考；此時的楊識宏在異文化的不同時空中，又有另一種新的「認同」危機與挑戰。同年（1980）的〈位置〉（P.66），將一個人影框限在畫面的左下角，全黑的背景，似乎

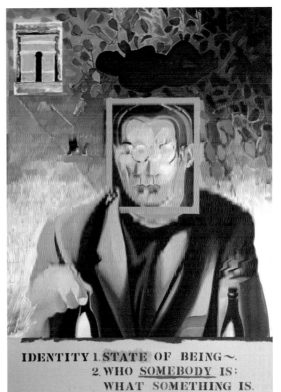

楊識宏1980年代初抵美國時的素描作品。

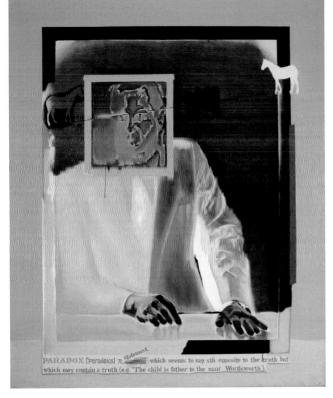

楊識宏，〈位置〉，1980，
壓克力、畫布，127×152cm。

正是楊識宏在這個文化調適期，心境最忠實的寫照。

　　1981年年中，知名的藝文記者陳長華前往紐約畫室，探訪這位曾經在臺北畫壇活躍一時的年輕畫家。走過黑暗、狹窄的木梯，來到三樓的畫室，她形容說：這百餘坪的空間，和自囚的「牢房」沒有兩樣；簡陋而老舊的家具，以及一批批有待完成的畫作。一個星期七天，楊識宏有五天時間待在這裡，週末才回到郊外家裡和妻兒相聚。

　　面對著楊識宏畫室中的作品，陳長華在〈楊識宏的畫室〉一文中用感性的筆觸寫道：「他的畫無聲的展現人類生死和都市人的苦悶，糾纏的現代生活理念，經由攝影、印刷和一些敏感的媒介組合。顏料在他情感裡溶化，形體超越現實。」

創作新階段・新表現主義

　　這個曾經自稱是「屬於都市文明的藝術家」，表面上是離開臺北

楊識宏，〈有門的風景〉，
1981，炭筆、壓克力、畫布，
152×198cm。

這個都市，前往另一個更大的都市——紐約；實際上，以一個東方畫
家的身分，在那樣一個屬於西方社會的環境裡，一開始是很難找到切
入、參與的管道。反而是那個原本被他自認「相當稀薄」的「中國古
老文化」，開始在他孤獨而長期的創作思考中，逐漸呈現。經歷1979至

1981年，朱銘（右4）在紐
約舉行展覽，楊識宏（右1）
與廖修平（右2），李祺（右
3）等在紐約之華人藝術家前
往參觀支持。

1980年的一段摸索、徬徨期後，
到了1981年前後，風格開始趨於
明顯，也進入創作的一個新的階
段，可稱為「新表現主義」時
期。

1981年的〈有門的風景〉，
是這個時期常被提及的一件代表
作品。那些在社會浮光中流動的
人影已然不見，取代的是一種猶
如中國古代版畫，或剔刻金彩山

水屏風中常見的圖形與線條，和一種接近低限的色面並置，中間擺置著一座凱旋門的造型，旁邊則還有一個幾何樣式的階梯。這座凱旋門，其實是華盛頓廣場上仿巴黎凱旋門而建的一個地標，楊識宏每天要從居住的十七街，穿過這個凱旋門，前往畫廊聚集的地方；楊識宏刻意把這個門的入口畫得特別狹窄，意味著要穿過這個窄門，才能進入紐約的現代藝壇。而右方的階梯，也意味著藝術家必須一步一腳印，拾級而上，才能進入西方的藝壇。畫面一分為二，右方的大塊色面代表西方的世界，左邊的山水則是東方的世界；這不是自然的分野，而是文化的界域。

　　這個始終以「人」為思考軸心的畫家，來到西方這樣一個社會中，似乎發現：人並非一種天下皆同的生物，以往從文字上讀到有關藝術、哲學、心理學的種種理論或分析，也只不過是西方思維下的一些片面而已；文化的異同，似乎更是人之為人，真正深層而核心的問題。什麼是美？什麼是醜？何者為是？何者為非？顯然也都因文化的不同，而有不同的思考與面對。

　　知名畫家兼文字評述者陳英德於〈楊識宏的繪畫——東方化境之表現〉中稱美〈有門的風景〉是「中式山水與西式色面的空無形成對照。」而評論家江衍疇則進一步在〈穿門出荒原，臨水照花影——楊識宏繪畫中的情境表現〉分析這件作品中的圖像語彙，指出：

> 經過留學、定居，藝術家來到一個關口，正如畫中出現的拱門、階梯，在界域分明的文化差異之中尋求溝通之道。依照拱門和階梯的方向來看，這樣的探尋並不是出東方的山川穿門而出，登級碰壁；反而是順階而下，穿過西方意識的黑暗，邁入空曠的林園當中。
>
> 以這張畫的年代背景，欣賞者無法不用後現代的觀點進行解析，臆測畫中的文化現象。不論這是否為藝術家的原初意涵，它卻也準確地反映了這股思潮的精華：對現代主義窄域統合的反抗、強調個人表現，以及重讀歷史的渴望。
>
> ……80年代的知識分子正從現代主義的長夢醒來，顧盼自己的存在。究竟單一的西方理論創建了什麼?又讓哪些資源消失破散?短

短數年之間，各族群對母體文化的探尋風起雲湧，形成創作的趨勢。楊識宏身處這股覺醒思潮的震央，他的作品呈現了對文化差異質疑、摸索和比較的思量。

從學生時期，由「自我」開始的生命思考，在臺北時期，進入了「社會」的層面。如今，則再擴大為更深層的「文化」思維之上。1981年的〈足跡〉，正是這個來自東方的知識分子，在西方社會摸索、探險的生命履痕。

這段時期，楊識宏已經在紐約經歷了他初期較為艱苦的適應期；一度（1981）他的居留申請證件，還被移民局遺失，險遭遞解出境的

楊識宏，〈足跡〉，
1981，壓克力、畫布，
153×198cm。

1982年於紐約蘇荷區視
覺藝術中心展覽，與廖修
平（左）、姚慶章（右）合
影於展覽現場。

命運。但堅定的毅力，仍使他在惡劣的環境和心情下，完成了1982年在蘇荷區（Soho）知名的蘇珊考德威爾畫廊（Susan Caldwell Gallery）及蘇荷視覺藝術中心的連續展出，並獲得紐約《每日新聞》的採訪報導；但更重要的，是《藝術雜誌》（Arts Magazine）對他的畫評，指稱楊識宏是極可期待的現代藝壇明日之星。也因為這些展出及評論，吸引一些收藏家注意到他的作品，並開始了收藏的行動。

　　1970至1980年代之交的紐約，已經取代巴黎，成為世界前衛藝壇的中心，三十幾座美術館，加上數百家的畫廊，成千上萬的各國各類的藝術家，都聚集在此；蓬勃、熱烈的藝術氛圍，讓長期嚮往藝術家生活的楊識宏，有著如魚得水的感受。

　　對於移居美國這樣一個決定，多年後楊識宏回憶說：

　　當時臺灣的環境，沒有辦法讓一個要從事藝術創作的專業藝術家生存，幾乎都是要到處教書來維持生計，那時候更沒有所謂「藝術市場」的觀念。我的畫在當時來說，又是比較當代的東西，所以勢必要離開臺灣另外找一片天地。

　　……

　　剛到那邊的時候，一般人會有「文化衝擊」，但我倒是還好，因為在唸書期間，臺灣可以看得到的有限資料我都會看，也訂日本、美國、英國的藝術雜誌，所以對西方已經有基本了解，到了之後只不過是印證紙上所看到的。雖然沒有「文化衝擊」卻很深刻地感覺到東西方文化的差異，所以我在作品中特別強調「文化」的元素。最

早在臺灣的創作屬於自我的探索跟認同，後來受到班雅明（Walter Benjamin）跟普普藝術的影響，發展出「複製時代的美學觀」，然後又轉向對文化——東、西方和古代、現代的關注，把個人對歷史、文化、社會、生命的觀點全部都融合在畫布上。

　　楊識宏在紐約藝壇的迅速成功，固然來自他個人堅持的意志、勤奮的耕耘，和傑出的藝術才華；但不可否認，也有其幸運的機緣。誠如文前已揭，楊識宏進入紐約藝壇的1980年代初，也正是國際藝術潮流從觀念、裝置、身體表演等實驗性藝術行動中走出，重新肯定繪畫之道的時期。許多歐美藝術家，或上溯奇里訶（Giorgio De Chirico）、畢卡比亞（Francis Picabia）、馬格利特（Rene Magritte）的觀念餘緒，或近採杜庫寧（Willen De Kooning）、高爾基（Arshile Gorky）、瓊斯（Jasper Johns）、湯勃利（Cy Twombly）、迦斯東（Philip Guston）的紛繁語彙，再兼蓄波依斯（Joseph Beuys）、安迪·沃荷（Andy Warhol）等人的影響，多有闡發，而別出心裁。一時大家輩出，蔚成景觀，較知名者，如：德國的基弗（Anselm Kiefer）、巴塞利茲（Georg Baselitz）、李希特（Gerhard Richter），義大利的超前衛三C，以及法國的杜布非（Jean Dubuffet）等；而光美國一地，就有：蘇珊·羅申柏（Susan Rothenberg）、菲雪（Eric Fischl）、施拿柏（Julian Schnabel）、巴斯奇亞（Jean-Michel Basquiat）、溫特斯（Terry Winters）等，繪畫重新成為當時的主流。這些藝術家，因超越「現代主義」的思考，而有「後現代主義」（Postmodernism）之稱。

1980年代，巴斯奇亞與安迪·沃荷共同合作的作品。圖片來源：楊識宏攝影提供。

楊識宏多年後，應邀返臺，在母校國立臺灣藝術大學和國立歷史博物館合辦的一項學術研討會中，以〈論「繪畫」——當代繪畫的深層探討〉為題，發表演講，對「繪畫」在西方藝術史中幾次的起伏，證明「繪畫不死」的事實；其中論及1980年代初期興起的「後現代主義」，即謂：

> 後現代主義從觀念主義的殿堂昇起。後現代主義是不純粹的，反對風格化與客觀性。它到處搜尋、掠奪、並再製過去。而且它的方法是綜合的而不是分析的。它是風格的自由也是自由風格的，玩耍的和充滿懷疑的；甚至質問「原創性」的價值。80年代的藝術是呈現空前未有的繪畫再復興風潮，繪畫不但未死，更席捲大西洋兩岸（歐洲與美國），所向披靡。80年代以前所有「繪畫已

楊識宏，〈加與減I〉，1982，炭筆、壓克力、畫布，152×198cm。

死」的論述，幾乎變成夢魘。這時期的繪畫有些還追溯到19世紀的象徵主義與浪漫主義的傳統。強調「象徵」（Symbol）、隱喻（Metaphor）、寓言（Allegory）。它是心理學的、神話性的、精神性的。這種「回歸」也是後現代主義現象之一。特別是從表現主義的傳統中再造新境，一時蔚為潮流。

回到楊識宏的1982年，有一系列題名為〈加與減〉的作品，畫面跳脫原本人物或山水、風景的構成，回到完全的符號或圖像的並置與拼貼，正是對「後現代主義」主張的嘗試與落實；他也以這樣的作品展出於紐約蘇荷區的視覺藝術中心。

楊識宏，〈加與減Ⅱ〉，
1982，炭筆、壓克力、畫布，
152×198cm。

「後現代主義」興起進而達於全盛的時間，也正是楊識宏初抵紐約的時間，他的作品迅速融入這波時潮，也迅速竄出，獲得廣大的肯定與認同。同時，他也在1983年，首次將「後現代主義」一詞介紹到臺灣，在《藝術家》雜誌發表〈現代美術的辨證法：試析後期現代主義〉，引起當時年輕藝術家的熱烈討論；也被認為是「後現代主義」一詞在臺灣最早的提出者。1992年，楊識宏應北京中央美術學院邀請，擔任講座，也是以「後現代主義」為講題。

1983年，他將畫室遷往翠貝卡區（Tribeca）的赫德遜街，與早先旅此的行為藝術家謝德慶分租一個空間。同時，作品也獲藝評家推薦，參展知名的五十七街西葛現代畫廊（Siegel Contemporary Art）的聯展，博得好評。

【關鍵詞】 後現代主義（Postmodernism）

　　後現代主義是20世紀下半葉發生於繪畫、建築、音樂、文學和哲學等領域的重要思潮。後現代主義並非專指某種理論或立場，而是以反對「現代主義」中既有的標準與典範為核心，許多不同學說的統稱。以藝術領域而論，後現代主義包含了如女性主義、多元文化、解構主義等，強調藝術品的創作與鑑賞沒有絕對標準，並解放了藝術參與的定義。

　　楊識宏於〈現代美術的辯證法：試析後期現代主義〉文中如此介紹後現代主義的興起：「從羅馬、柏林、倫敦、紐約到巴黎，所謂新的一代正雷屬風行著一種從前現代主義所最忌諱的繪畫：插畫式的、說故事的、不協調的、醜拙樣式的具象繪畫。……他們對統宰美術運動已久的抽象藝術、極簡藝術、觀念藝術等作無情的摧毀。……這個潮流的走向已形成一個國際性的運動。……這些特異的歐美年輕一代的新繪畫，較諸現代美術史上其他時期之藝術，都顯得背悖乖逆，於是有所謂『後期現代主義』的提出，用以分化兩者所歸屬的特殊美學範疇。……它一方面是暗示所謂的『現代主義』已經不存在了；一方面也是說現代主義所迴避的正是後期現代主義的根本精神。」（編按）

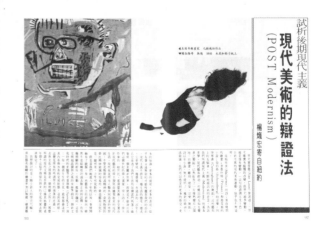

楊識宏1983年於《藝術家》17卷5期所發表的〈現代美術的辯證法：試析後期現代主義〉。

翌年（1984），便成為該畫廊的專屬畫家；並在紐約市亞美藝術中心（Asian American Arts Centre, AAAC）舉行紐約的首次正式個展，由州政府補助出版的畫集，也獲得著名評論家姚約翰（John Yau）的作序。

一連串的努力與初步的成功，也使楊識宏獲得美國 P. S. 1「國家工作室計畫」（National Studio Program）獎助，提供位於「鐘塔」（Clocktower）工作室兩年的使用權，這是臺灣藝術家獲得這項榮譽的首例。同年（1984），他也順利取得美國永久居留權。

［右中圖］
鐘塔工作室外觀。

［右下圖］
與「國家工作室計畫」之各國藝術家攝於鐘塔，前排右二為楊識宏。

［左下圖］
鐘塔工作室1985年1月「國家工作室計畫」聯展海報。

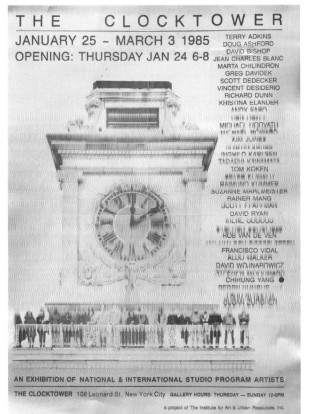

[右頁上圖]
楊識宏,〈季節雨〉,1982,
炭筆、壓克力、畫布,
152.5×198.2cm,高雄市立
美術館典藏。

[右頁下圖]
楊識宏,〈有羊頭的山水〉,
1983,炭筆、壓克力、畫
布,170×220.9cm,臺北市
立美術館典藏。

1984年年初,先在亞美藝術中心舉行在紐約的首次個展,當地華裔藝壇前輩都前來參觀、鼓勵。年中,離開臺北五年的楊識宏,帶著初步的成功和畫作,回到臺北,在新象藝術中心舉行個展;隨後又轉往高雄中正文化中心。這批新作,除了類如前提那些帶著中國傳統版畫山水圖形的構成外,另外,又加入了更多化石、骨骼、女人、植物、貝殼、偶像……的圖像。可以看出這個時期的楊識宏,對文化的關懷,也已由較大而空泛的所謂中西對照,進入了許多難以分類的考古及原住民文化範疇,其中臺灣的原住民圖像,如排灣族的百步蛇陶壺,和臺大人類研究室日本人收集的大型木雕女祖先像,也都進入了畫面。另外,一個被斧頭嵌入的樹頭圖形,也重覆出現;那或許是一迫害的印記,包括人對人、人對自然的種種強暴。〈自然的祭典〉(1982-1983)、〈有羊頭的山水〉(1983)等,都是這個時期的代表力作。而在這些充滿圖形暗喻與並置多義、被稱作「新表現主義」的作品後面,楊識宏終極的關懷,仍是圍繞著「人」的主題思考。在臺北接受記者訪問時,他說:

> 過去是為藝術而藝術,現在是為人生而藝術,新表現主義等於再
> 次重視人性,以及有關問題,所以即使畫面非常醜怪,但傳達的

楊識宏，〈自然的祭
典〉，1982-1983，炭
筆、壓克力、畫布，
152.5×198cm，桃園
市立美術館典藏。

訊息與現代人息息相關，自然也就受到重視。（採自徐開塵，〈楊識宏帶
回繪畫新潮〉）

抽象繪畫・傳達詩學的美學特質

　　顯然相較於五年前那個強調複製美學的楊識宏，五年的旅美歷程，
已經讓他更為深沉與開闊。他對人生的觀察，也不再計較感官表面的美
醜，或個人一時一地的遭遇感受，而進入一種人類整體文化的命運與
走向。或許也可以用較為簡單的說法：這個時期的楊識宏，已經完全脫

楊識宏　〈火鳥的狂想〉
1984，炭筆、壓克力、畫
布，169.5×218.5cm，國立
臺灣美術館典藏。

那麼北時期那個念設計、層影影響的畫面思維，而化畫面上呈現了解
烈而純粹的「繪畫性」與「表現性」。在德坟工作的兩年間，楊識
宏的創作推入另一個更純熟、自由的階段，放下原本類似木刻版畫的
黑色線條，以炭筆、壓克力彩在畫布上進行更具表現力的揮灑，代表
性的作品，如：〈火鳥的狂想〉（1984）、〈一個大時代之輓首〉（1984，
P.62）、〈門後有什麼〉（1985，P.80）、〈崩〉（1985，P.81）、〈焦慮〉（1985，
P.83）等，以及一些較為輕淡的紙上作品，如：〈生與死〉（1984）、〈歷
史〉（1985）和〈愛的禁忌〉（1985，P.82）等。尤其值得注意的一點，是
楊識宏在畫面經營中，藉由色相強烈的對比，比如黃與黑、紅與白等，

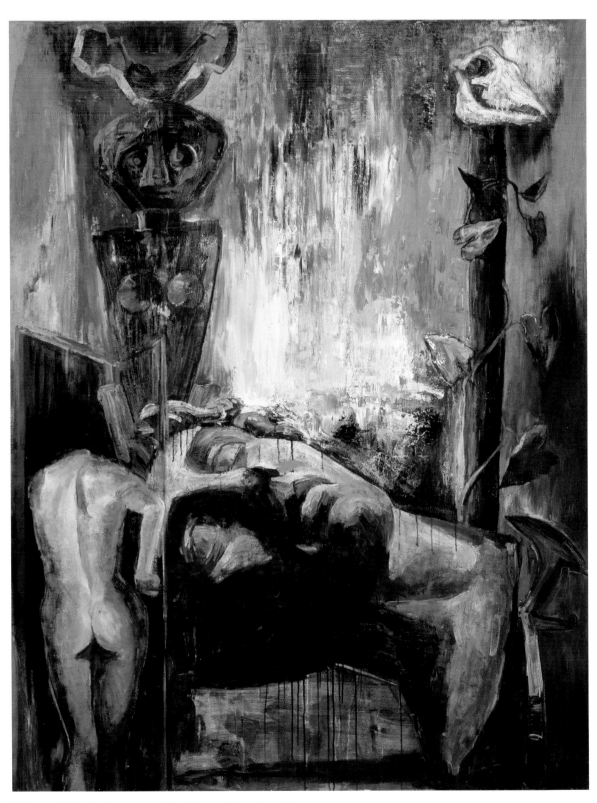

楊識宏，〈門後有什麼〉，1985，炭筆、壓克力、畫布，198×152cm。

楊識宏，〈崩〉，1985，炭筆、壓克力、畫布，219.5×170cm，國立臺灣美術館典藏。

營造出一種黝暗中神祕的光彩，既強烈又含蓄、引人入勝。這個特質也
成為日後作品重要的風格標的，甚至成為作品的精神核心，充滿著東方
浪漫、神秘的輝光，也隱藏著生、死、榮、枯的自然鐵則。他曾在〈寂
靜的吶喊〉一文中說：

> 腐朽與新生是自然運作的基本循環現象，就像白晝與黑夜。一個
> 生命若不老朽死去，如何會產生另一個新生的生命呢？因此腐朽

也是美麗的，就如黑夜是美麗的一樣，生是一種存在，腐朽是另一種存在；甚至它比稍縱即逝的生更長，它有生之痕跡，是生之延長，是互古常存的靜默真實；就像枯木、化石、骨骸是一種恆久的美與真實一樣。有些原始民族對人之自然死亡並不恐懼咒詛，反而是頌讚謳歌，因為它完成了自然循環的律則。一代腐朽，另一代才能新生。

　　人是從自然來的，最後也歸回自然。人對自然的眷念、感傷、懷舊、回應與調適一直是生命過程的一個情結。人與自然的關係是愛恨交織的，有敬畏也有怨懟，有感謝也有詛咒……；人向自然吸取、學習，也擯棄、破壞自然，但最後都逃不過自然嚴肅的定律。

傑出的藝評家廖仁義認為：

> 從這一時期楊識宏的作品構圖中，我們發現，楊識宏的內在情感元素遽然甦醒，存在的不安直逼內心，而流蕩在視覺經驗中的現實事件，也不斷地衝擊著他，形成了一種傷逝的焦慮情緒；也因此作品中，流露出他對於人類生命的不安與悲憫。而也就是經由這些情感元素，楊識宏的繪畫飽滿地傳達出一種詩學的美學特質，這個特質揉合了西方抽象繪畫的抒情性與東方風景繪畫的境界性。（採自廖仁義，〈生命榮枯的時間詩學〉）

另一位藝評家高千惠，在〈屬於東方草本的光華〉也特別指出楊氏作品中殊異的「光」、「彩」魅力：

> 光與色彩的神祕經營是楊識宏繪畫的一大特質，這項特質使他的作品能夠在東西兩方的藝術傳統中輝映出金碧浪漫的世紀末霞霏氣質。他一方面使用中國文人畫中的花卉植物與自然氣象為題材，一方面又放棄傳統文人畫中虛靈空洞的形而上觀，以西方觀物的色彩與形體情緒，作表現式的抽象意境陳述，並使其畫面意

象充滿了「奇異」的神祕氣氛。以東方藝術家的身份，楊識宏比當代旅居紐約的華裔藝術家群更傳統地挖掘了百年前的末世情感，並精巧地融入東方的視覺美學，兼容並蓄地捕捉到東西後現代國際美學的微妙品味。

1985年，楊識宏又在露絲西葛畫廊（Ruth Siegel Gallery）舉行紐約的第二次個展。獲得《藝術論壇》（Art Forum）的好評，隨即應邀至麻州大學畫廊（Herter Art Gallery）個展。

1980年代後期站穩紐約畫壇

1986年，經濟稍微穩定的楊識宏，將住家和畫室由皇后區搬到蘇荷的布隆街（Broome Street）。同時，也有機會前往中國大陸西北地區旅行，遊歷了烏魯木齊、吐魯番、敦煌、喀什、西安、蘭州、北京等地。之後，又因同年在英國倫敦知名的費賓卡森畫廊（Fabian Carlsson Gallery）舉行在歐洲的首次展覽，也參觀了大英博物館。這趟古文明之旅，豐富了他原本一直自覺薄弱的文化傳統認識，自然也反映在他同年（1986）創作的語彙和思維上；如：〈浮華世界〉(p.86)、〈回憶的微光〉(p.88上圖)、〈生與死〉、〈亞洲〉等，以紙本作品〈未測領域之物〉。

1987年，除了作紐約麥克沃斯畫廊（Michael Walls Gallery）的個展，以及和夏陽雙人展於紐約中華文化中心外，再度受邀回臺，在高雄社教館盛大展出，由當時

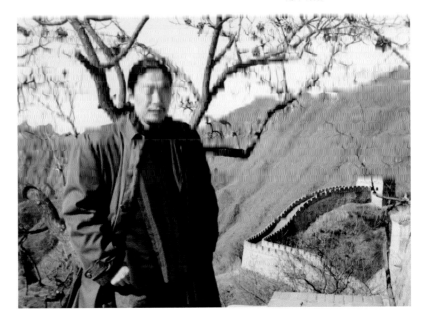

1986年初訪中國西北，眺望萬里長城。

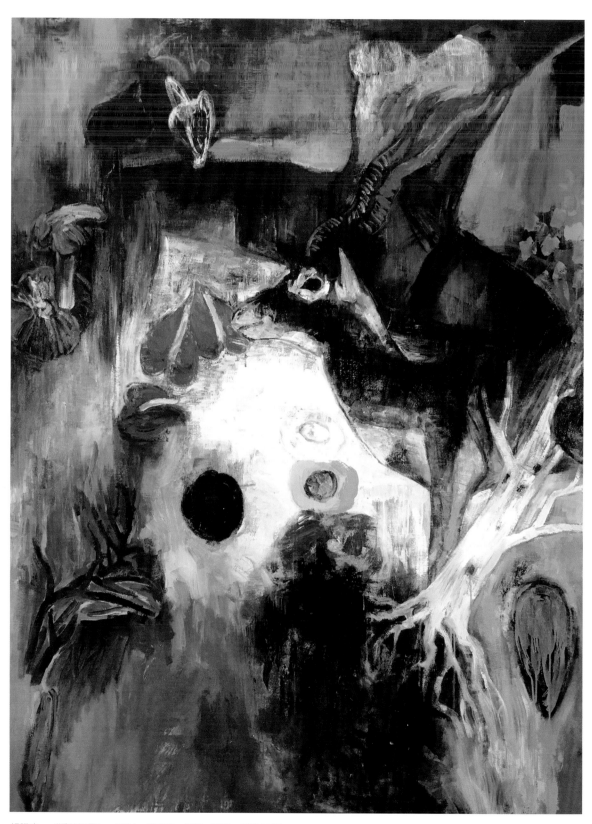

楊識宏，〈浮華世界〉，1986，壓克力、炭筆、畫布，221×170cm。

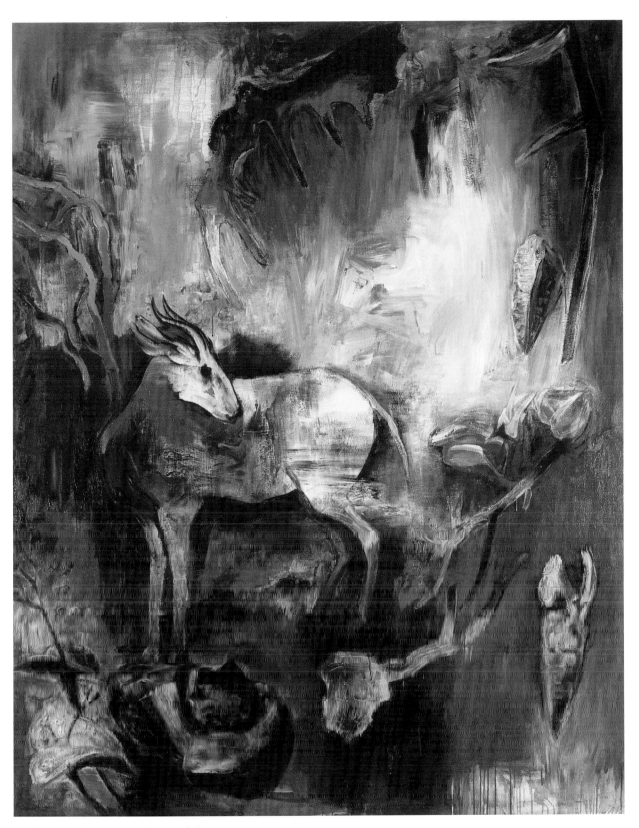

楊識宏，〈陷阱〉，1986，壓克力、畫布，248.9×198.1cm。

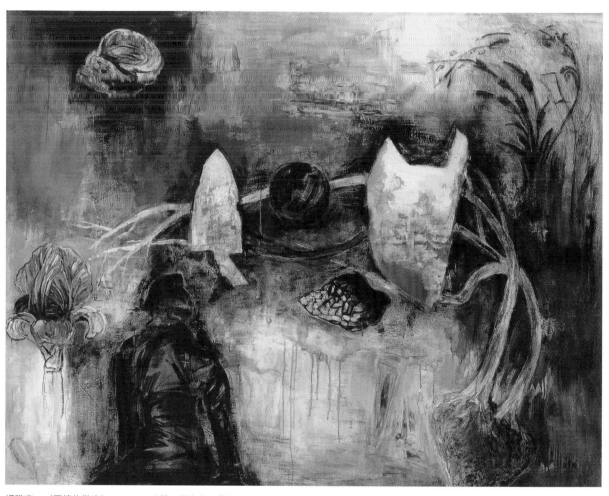

楊識宏，〈回憶的微光〉，1986，炭筆、壓克力、畫布，
170×221cm。

的高雄市長蘇南成剪綵，作品受到甫
解嚴且經濟快速成長的高雄少壯收藏
家的青睞。同時，因一件展出的作品
失竊，成為當時社會頭條新聞，也使
更多的人認識到這樣一位傑出的藝術
家。

不久，因臺灣駐中南美洲的文化
參事曾長生的介紹與安排，楊識宏的
作品得以前往哥斯大黎加的國家美術
館畫廊展出；他也因此遊歷了中美洲

熱帶原始森林的奇觀。自然界
旺盛的生命力，帶給他極大的
震撼，也將他的創作，快速地
推向一個成熟的高峰。這年作品
有：〈假面的告白〉、〈自然循環
的神話〉（P.90）、〈崇拜〉（P.91），及
紙本作品〈博物誌〉、〈自然生態
中之鳥〉、〈自然隨筆〉等，一些
植物的大量出現，同時畫面洋溢
著某種神秘的氛圍。

同年（1987），楊識宏的
一本文字著述《現代美術新
潮》（P.92），由臺北藝術家出版社
出版。這是楊氏在1981年，辭去
兼職，專事創作後，大量撰述、
書寫的重要成果。楊識宏藉出
他對歐美藝壇新潮的深入掌握，

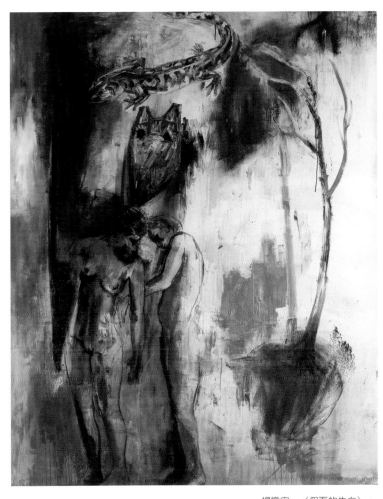

楊識宏，〈假面的告白〉，
1987，炭筆，壓克力，畫
布，248.9×198.1cm。

[右頁下圖]
1987年於紐約斯考州國家美
術館個展時與館長、館員合影
於展覽現場。

[左頁下圖]
1987年楊識宏與夏陽（左）
於紐約舉行雙人展，藝術家蕭
勤（右）造訪。

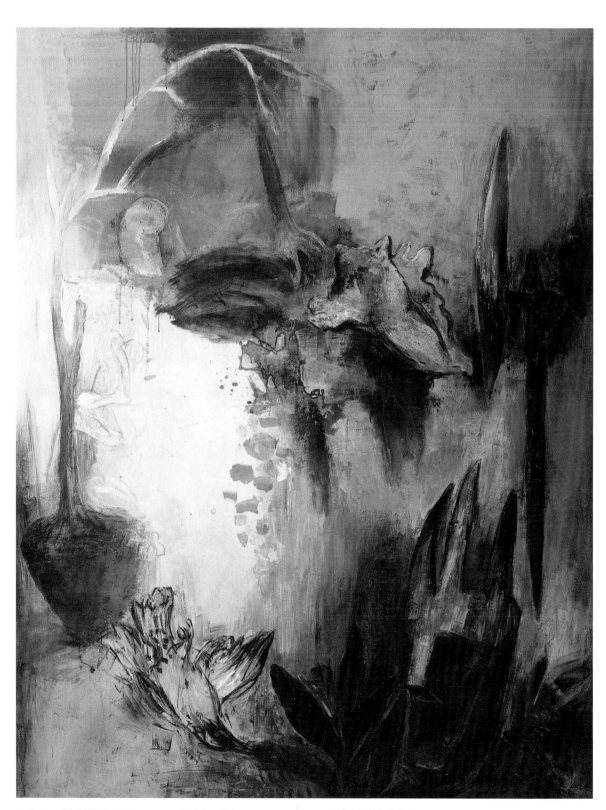

楊識宏，〈自然循環的神話〉，1987，壓克力、畫布，223.5×172.7cm，國立臺灣美術館典藏。

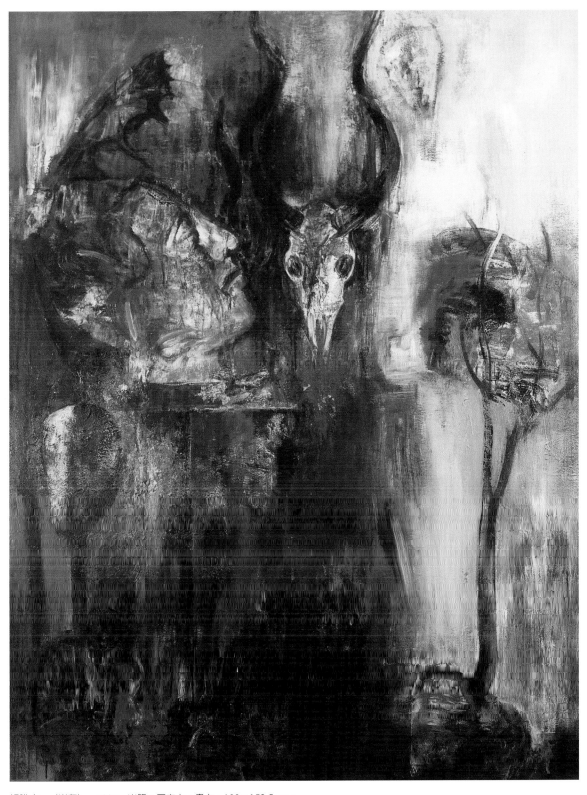

楊識宏，〈崇拜〉，1987，炭筆、壓克力、畫布，198×152.5cm。

1987年，由楊識宏撰寫、藝
術家出版社發行的《現代美術
新潮》封面書影。

大量地選介當時重要的藝術家，尤其是在新繪畫創作上的大家，如：艾弗利（美·Milton Avery）、杜布菲（法）、佛洛依德（英·Lucian Freud）、尤青斯基（比利時·Pierre Alechinsky）、維色曼（美·Wesselmann）、克伊亞（義·Sandro Chia）、魯生柏（美）、施拿柏（美）、隆哥（美·Robert Longo）、哈林（美·Keith Haring）、克羅斯（美·Chuck Close）、眼鏡蛇團體（COBRA），以及攝影手法的辛蒂·雪曼（美·Cindy Sherman）等，和紐約重要的畫廊、畫商、美術館等，這些文章定期發表在紐約的華文報紙《中報》及臺灣的《藝術家》雜誌。對當時甫抵紐約的華人藝術家，尤其是正在開放中的中國大陸藝術家，都產生重要的影響。大陸知名畫家陳丹青即謂：

> 初抵紐約，我帶著大陸繪畫的狹窄眼界闖入後現代文化叢林，茫然困頓，識宏君是給予我指教的良友。記得那時香港《中報》海外版文藝副刊每週刊布識宏君論述當代藝術的整版文字，或剖析個案，或介紹流派，或闡發義理，讀來精彩紛呈，文采斐然。我每週必遠去唐人街買讀，一期不漏，剪存至今。……80年代歐美新繪畫譜系，便是從識宏君當年「文字點將錄」中有所識得，而一讀之下，再往閱覽真跡，幡然意會之狀，可真快哉！我輩大陸學子久處文化斷層，一朝出外，心眼茫茫，實無以應對；此時，臺灣彼岸的同行先已行過的知識路徑，適足引領我們履踐照看，雖須人在域外歷歷親酌諸般文化的質感，然而有明智的同道在側，畢竟不一樣。此所以我對臺灣旅美畫家，尤其是識宏君，素來心存感激。（採自陳丹青，〈記楊識宏君〉）

而這些文章，透過《藝術家》雜誌的發表，自然也影響到臺灣本地正值社會變動、威權即將解構的臺灣藝壇；尤其當它結集出版的時間，正逢臺灣宣告解嚴的時刻，包括「101藝術群」在內的諸多年輕藝術

家，都坦承深受楊識宏介紹文章的啟發影響。

1980年代後期，楊識宏在美國紐約畫壇的地位已經站穩，且和許多國際知名的藝術家，都成了相當密切交往的好朋友。

1988年，一直服務於糧食局米穀檢驗所的父親，因糖尿病過世，帶給楊識宏對生命思索更深沉的感受。1989年，紐約州州長頒給楊識宏傑出亞裔藝術家榮譽獎項。

1988、1989年間的作品，帶著一種更成熟、乃至蒼涼與華美並置的特質，如：〈畫中有畫〉（1988，P.94）、〈Primitive and Classic〉（1988-1989，P.95）及〈對稱〉（1989）等。

隨著1980年代的結束，楊識宏也在掌聲中結束他這個帶著流淚撒種與歡樂收割的創作階段，展開另一個新的創作旅程。

[上圖]
1989年，楊識宏（左）與陳丹青同獲「傑出亞裔藝術家獎」。

[中圖]
1988年，同樣居於在紐約的臺灣畫家姚慶章（左），以及韓國藝術家白南準（中）前來畫室拜訪。

[下圖]
楊識宏與艾未未（中）的交情維繫多年，攝於楊識宏紐約456畫廊個展現場。

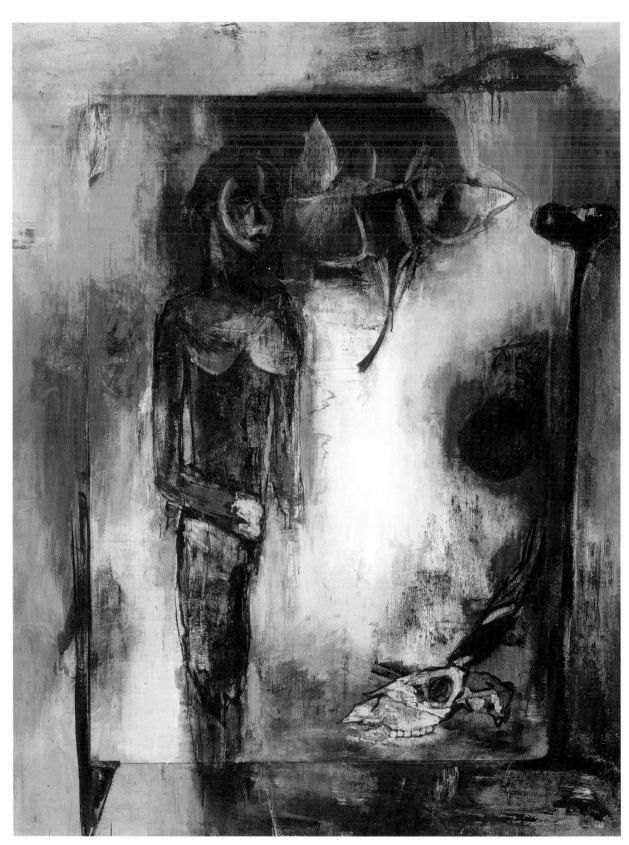

楊識宏，〈畫中有畫〉，1988，炭筆、壓克力、畫布，223.5×172.5cm。

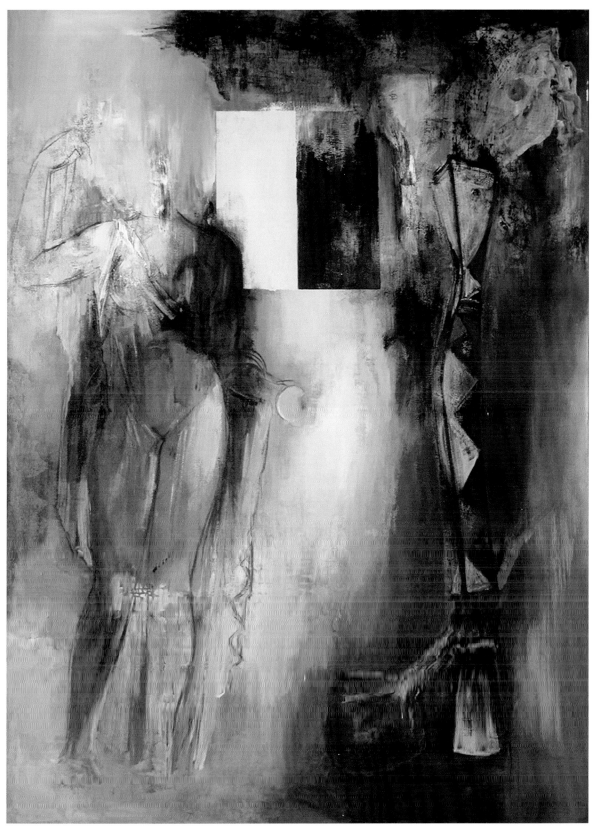

楊識宏，〈Primitive and Classic〉，1988-1989，壓克力、畫布，274×203cm。

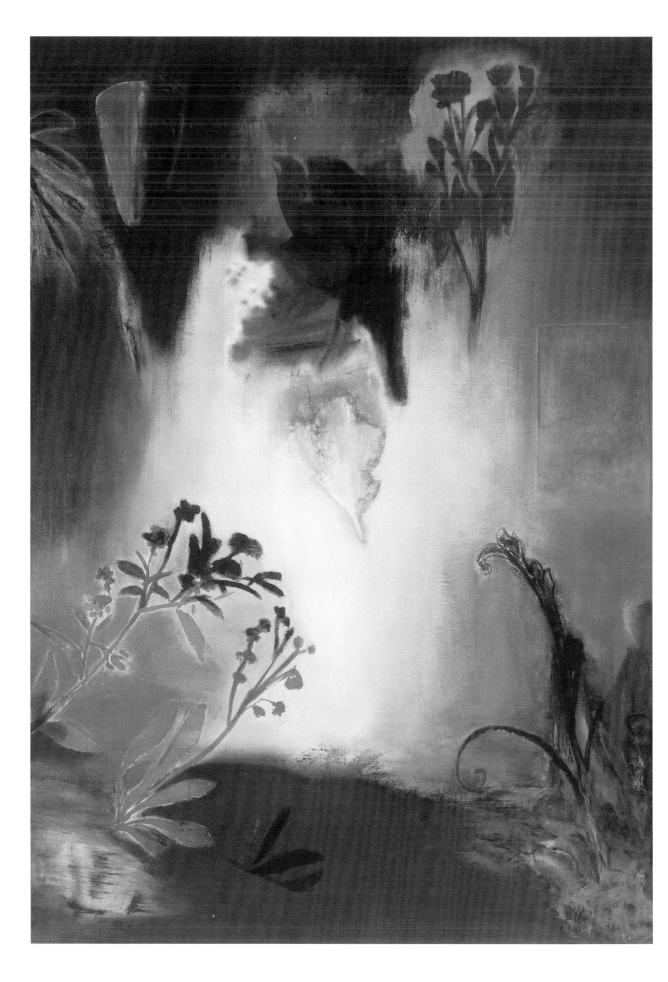

5.

來自臺灣的一顆種子（1990-1998）

來自臺灣的一顆種子，多年後竟在紐約的院子中發芽、成長、茁壯，藝術家深受感動，開始進入「植物美學」的創作時期。楊識宏這個新風格的作品，為他帶來了藝壇更大的肯定和讚揚，這是楊識宏創作生涯的又一次高峰。

[本頁圖]
楊識宏紐約家中的牆上，掛了許多常化為象徵符號出現於作品裡的動物頭骨化石及面具，約攝於1993 年。

[左頁圖]
楊識宏，〈花神殿〉（局部），1994-1995，壓克力、色粉、炭筆、畫布，198.5×152.5cm，高雄市立美術館典藏。

1990年，楊識宏的畫風有了明顯的改變，原本帶著悲愴、粗獷的畫面，逐漸轉為一種舒緩與優雅；原本帶著較多對死亡的思考，逐漸轉為對生命的歌頌。一些帶著遠古記憶的化石、骨骼、標本，也逐漸讓位給一些充滿著生命活力的植物。那種隻身闖蕩、積極奮進的情緒，也已然淡化為一種舒淡、緩慢、綿密、成熟的中年心境。

進入「植物美學」藝術創作

1980年，楊識宏剛至美國的第二年，在皇后區北邊的住家，有一個小小的院子，種了一些花草。有一天下午，楊識宏無意間在客廳裡發現了一包從臺灣帶來的種子，擱置了兩年，彷彿是一個已被遺忘、沒有生命的東西。楊識宏好奇地把它們拿到院子的一個牆邊角落，撒下種來，澆了一些水。過了幾天，種子居然發芽，冒出嫩綠可愛的幼苗。一顆顆來自故鄉臺灣的種子，飄洋萬里之後，在異國的土地上，生長成一株株幼苗。楊識宏深被這種現象所感動，也大受激勵；他在多年後的〈植物的美學〉中寫道：

> ……生命是一種神祕與超越，它跨越了浩瀚無垠的時間與空間，而且歷久彌新。自然界所隱伏的生命力量是那麼巨測奧妙，儘管蟄伏了幾百個晝夜，如果是一粒種子，它就能吐露新生。

1987年，在紐約麥寇沃斯畫廊個展時，Exit Art創辦人 Jeanette Ingberman（中）與 Papo Colo（右）前來參觀，此時作品中已有植物形象。

這種體驗使我領悟到藝術創作之可貴，每一幅作品，若是精誠所至，就像一粒種子，雖然是靜默的，但卻擁有它自己的生命。它也是一個「親密的宇宙」（Intimate Universe），從這裡你可以進入一個藝術家內心的世界裡。

自然界裡，人及一切其他的動物，生命都是相當短暫的，一百年已是古

稀，但是植物卻能傲然挺立兩、三百年，甚至更久。「百年的孤寂」在樹木的生命裡是不算什麼的，越是飽經風霜，它越長得偉岸崢嶸；堅忍不拔不就是大樹蒼勁神奇的象徵嗎？

這樣的體悟，成為楊識宏在美國紐約畫壇奮鬥不懈最重要的精神動力；而反思自己，不也正像一顆飄洋過海的種子，在異鄉的土地落下，盡情的吸納、攝取，為的是長成一棵完整的植物；而當這植物生長成形，當中必然也會有自己品種上的淵源，和故鄉泥土的風味。他說：

> 我像一粒離開原產地的種子，年輕而原始，飄洋過海落在異國都會的塵土裡，靠著一點自我期許的養分，努力掙脫硬殼，抽芽長葉，使過去變成未來。這粒種子內蘊的生成原點一直牽引著它，雖在彼岸的氣候與土壤中長成，它的品種卻還是帶有原產地之蘊涵。就像生長在西方的椿花一樣，總還是令人懷想也遙遠的東方。那是一種無法抹滅的精神胎記，自然得像遺傳學的基因一樣。起初，它有如脫韁野馬般的狂躁，甚至有一種原始森林般鬱熱而猩紅的野蠻，暴力與慾望像圖騰似地擺開陣勢，是一種原生的能量意志使它狂野地茁長，在達爾文進化論的都市叢林裡；年事漸增，年少的輕狂與焦躁逐漸化解為成熟的圓融與沈潛。（採自楊識宏，〈境——火與冰的軌跡〉）

在1980年代中期的作品，某些植物的影子開始經常在畫面中不經意的角落出現，代表著一種脆弱、片片、不屈的生命，然而還沒有成為畫面的主角。到1987年，一趟南美洲叢林人跡加熱帶原始森林之旅，讓楊識宏再度震撼於植物的偉大生命力，而且不再是一棵小小嫩芽的背景，而是漫天巨大林木的蓬勃，時間是千年、百年，範圍是一望無盡。河了呼應，直接以植物為主題的作品，也因此紛紛出現。

植物生命力的啟蒙與震撼，經過將近十年的沈澱、轉化，作品在1990年前後，終於完全進入「植物美學」的時代。這個新風格的作品，為他帶來了藝壇更大的肯定和讚揚，這是楊識宏創作生涯的又一次高峰。

【「植物美學」系列的紙上創作 】

楊識宏的「植物美學」系列由1980年代開始，持續全1990年代，期間紙上作品中化石等象徵物件逐漸自畫面中消失，植物的枝葉成為主角，反映了不同時期的畫風轉變。

楊識宏，〈生與死〉（又名〈生命〉），1984，
炭筆、壓克力、紙，76×56cm。

楊識宏，〈歷史〉，1985，炭筆、壓克力、紙，127×97cm。

楊識宏，〈博物誌〉，1987，炭筆、壓克力、紙，97×127cm。

楊識宏，〈優雅的姿態〉，1990，
炭筆、壓克力、紙，76×56cm。

楊識宏，〈自然生態中之鳥〉，1987，壓克力、紙，
127×97cm。

楊識宏，〈自然隨筆〉，1988，壓克力、紙，102×74cm。

楊識宏，〈自然的過程〉，1990，
炭筆、壓克力、紙，201.5×136.5cm。

楊識宏，〈枝椏〉，1992，
炭筆、壓克力、紙，76×56cm。

楊識宏，〈叉狀樹枝〉，1995，
炭筆、壓克力、紙，76×56cm。

1990年，楊識宏於香港藝倡
畫廊舉行個展，與劉國松合
影於畫展現場。

畫面不再是圖像的排索與並置，而是一種氣韻的流動與掙長；空間的安排不再是超現實的錯置與顛覆，而是束方式如中國山水畫般的虛實掩映與生成。植物不再是被剪枝安置的「靜物」（Still Life），而是生長在似雲泥般空間中的一股強勁生命；如：1990年的〈渲染的心情〉(P. 112)、〈歲月的面紗〉，及紙本的〈自然的過程〉，和「草葉集」系列等。楊識宏説：

> 植物的生長是神奇的，它有一種隱伏的力量，執著而堅定。但形諸於外時是那麼新鮮而自然。有時在一夜之間，它突然抽長了許多莖葉，肉眼立刻可以察覺甚至度量，而且總帶著一種生長的欣悦，不像動物的生長，往往其過程是陣痛而緩慢的。植物生命力之頑強，也是出乎我們預料的，它總是外表靜默而內裡強韌。它可以突破岩石之堅硬，也能在風搖日曝之下仍然挺然而立。但有時植物的生命也很脆弱與短暫。每每在它最淒美憫人時，也就是它即將凋謝頹壞的時候。它是自然的一首讚美詩也是輓歌。它使我體悟生命情調的深層意義與真實。

> 以前我作畫很著意於視覺的強度上，一張畫時常畫得很緊、很滿、很濃、很烈，現年事漸長，許多畫面的力度已轉潛到裡層，像植物一樣，靜默但強韌能耐。自然界柔弱的東西往往是最強的，像柔風細水，可以風化滴穿堅固如磐石者；而纖弱的一粒種子或鬚根卻可以苗壯成一棵巨樹。老子《道德經》裡就說：「弱者道之用……」，強弱兩者原是辯證的一體之兩面。……

> 我過去的繪畫表現內容，喜歡直接以人本身作為焦點，像是一種

微觀的探討、剖析；現在則是間接對人這個存在的根本宏觀的俯瞰歸納。自然歷史是一部鉅著，有無盡的奧秘等著我們去發現，而繪畫就相等於自然，兩者有微妙的關係，值得加以深層鑽研。（採自楊識宏，〈寂靜的吶喊〉）

虛柔為美．至大無邊．稱美沓至

楊識宏1990年代的作品，高度發揮了東方虛柔為美的哲學底蘊，在畫面中呈顯一種至大無邊、細觀至微的特色；一片神秘的輝光，猶如汪洋深海中盪漾的瀲影，也如天際氤氳的雲霞，給人無限的想像與提昇；各方的稱美，紛紛沓至。

首先是長居紐約的臺灣現代詩人兼畫家秦松，以一首題名〈朽與不

朽〉的詩，詮釋楊識宏近作的「畫思」與「畫意」：

肉體瓦解窮能
毛髮枯落於體外
骨骼不朽
宛如礦物
蛻化為一枚

赤裸的人
黑地空懸
泥土啊泥土
朽或不朽
筆墨能以作些什麼？

種子地下

足音走在牆上

一聲長嘯

萬籟俱寂

根鬚等待收存一切

接著，秦松分析楊識宏這批1990年代的作品說：

……受新意啟發的楊熾宏的畫，並不醜陋也不狂烈的吶喊，且逐漸走向東方的「典雅」，帶有一種東方性的感傷質地，無可奈何的默認了生命與自然的傷痛，在死亡與泥土的永恆性裡，人類生存的欲望，生生不息的訊息與徵象。在如此思維略帶抒情的架構裡，技巧與形象在適當的位置上，筆觸毛躁乾濕並用，感覺細膩並不浮泛，雖然都是拼排在畫布和畫紙上。早期的作品頗多「雜音」搶著「發言」，近期的作品已走向光影的秩序與形體語言的節奏，「排索後之穩健」性。如以詩話的語言來說，即是內在的張力，形於外的凝縮性，留出很多的心理空間，塊狀的或流體的，由欣賞者聯想與呼吸。在其繪畫的經驗與生命的成長上成正

比的收斂與發展，在意味上
比不留餘地更豐富、更實
在。在畫與不畫之間，亦即
是在說與不說之間，耐讀耐
看。有血肉的空寂，有煙火
味的虛實，有體溫的悲涼，
有悲情與悲境的韻味，個人
世界的強化，泥土種子花草
木葉昆蟲鳥獸牛骨等抽象與
具象已掌握自如，以第一自
然生物蛻變為主要基因，在
常態與非常態之中，反自然
主義的自然回歸，來自自然
的形態，非自然的主觀色感
的時空變奏。無論畫在紙上
的黑白小品組畫，及在布上

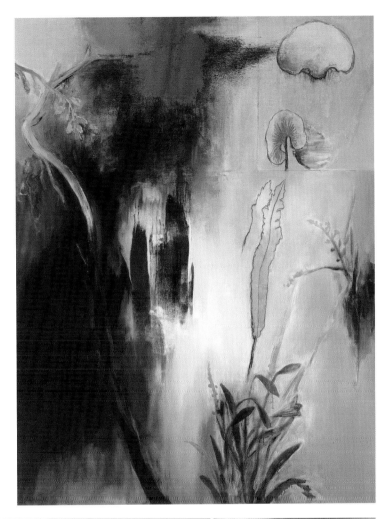

[左圖]
楊識宏，〈黑暗的果實〉，
1991-1992，炭筆、壓克力、
畫布，198×152.5cm。

[右圖]
楊識宏，〈晝與夜〉，1991-
1992，壓克力、畫布，
198×152.5cm

的獨幅作品與連作等，都有生死枯榮的連續性。當然，這主要的
是與楊熾宏的個人氣質不斷運思的內在分不開的，且對身邊事物
的敏感及周遭的現實環境更不能割離，以視覺的與心覺的感悟，
而轉化成高層次的藝術感動，不是在明確的「主題」上，而是在
生命的情懷上。（採自秦松，〈排索後之穩健〉）

　　詩人古月，也是長期給予精神支持的臺灣現代藝壇前輩李錫奇的夫
人，以詩的語言稱美楊氏的這批新作：
　　〈為生命的定義取景〉
　　楊識宏的手是詩人的心，
　　敘述著微曦中初萌的種子之驚顫，
　　浴火後百合之再生，

[左圖]
楊識宏，〈突破〉，1992-
1993，炭筆、壓克力、帆
布，221×170cm。

[右圖]
楊識宏，〈植物葉的構
圖〉，1993，油彩、畫
布，197.5×97cm。

幽暗中隱約的花之神祕，
或夏日神浮躍的野火之魅惑。
他寫的是詩人的純美、婉約，
觸及他靈魂、迷遠的靈魂。

畫幅中若兩術中學者于扰佛，此以上學的耳帶柚捅端
紅色的成，帶著靜尚的櫻水果，紅比海聖界塌閒的櫻椒状，神祕
莫測地浮昇在畫幅的上方，而現地的世界便非或悲惚的心結在畫
幅的下方漩渦著，近乎原始生命的悸動，厂佈地，持續地摵救彌
漫整個畫幅，甚至越過上端往畫外伸張。（採自〈吟詠生命榮枯的詩人畫家
楊識宏〉）

詮釋自然‧訴諸本質

美國知名美術評論家與作家大衛‧艾伯尼（David Ebony）指出：

他作為一個畫家，楊識宏的成就是那麼能夠博識他自己成為自然的
媒介。透過他，自然傳達了它自己的慾望、希求與恐懼。自然透
過空間移動著畫家的手臂；使他沾滿顏料的筆在畫布上揮灑運
行。重量、地心引力、熱能與濕度等科學性的因素在畫布上成
形為一個痕跡。色彩，有如反映著太陽的凝視，也相對地看著我
們。

自然的表現是既詩意又實在的。在楊的繪畫裡，自然浩歎它敵不
過時間。但它是一個多麼吸引人的哀愁、那麼有說服力、那麼機
敏，然而又保有樂觀主義在裡面。就像這些繪畫中所暗示的大膽
的美一樣，自然夢見一個榮光之回饋的夢，征服了它年去年來的
枯朽。（採自王梅君譯，〈自然之夢：楊識宏的繪畫〉）

而在繪畫的技巧和媒材的運用上，艾伯尼也認為：

在楊的繪畫裡有一些傳統中國繪畫的氛圍。他的表現方法卻與最
近的現代畫家之實驗有緊密的關連，特別是抽象表現主義。作品
不是完全抽象，但是藝術家之中心關注是純粹的繪畫表面、肌
理、線條、形與色彩的提昇之可能性。楊做為一個畫家與素描家
之卓越是不言可喻。然而，他的目的不全然是詮釋自然而是訴諸
於其本質。一般來說，他的小畫用油彩，大畫則用壓克力顏料，
但是通常很難分辨它的差別。楊差不多是唯一我所認識的畫家，
他能夠用壓克力顏料而得到油畫的豐富與生動。（採自王梅君譯，〈自
然之夢：楊識宏的繪畫〉）

也是美國知名藝評家的巴瑞‧史瓦斯基（Barry Schwabsky），則以一
幅作品為例，分析楊氏作品神祕的構圖說：

1993年的一幅畫，基本上格調高雅的靜物，中央一莖狀的直線將視線拉起，那種奇異的動感令人想起葉子在大氣的流動中的靜止，教我第一眼看到時，不得不想起耶穌在十字架上的受難圖。這不只是它基本上的十字構圖或甚至骷髏形狀——從楊識宏先前作品更為具象的動物頭骨，我甚且會猜是在影射傳統十字架受難圖上通常出現在十字架底下的頭——而且更廣泛地說，更因為在這樣安撫情緒和形象裡竟蘊含那種意想不到的深沉肅穆，甚至悽愴，那種界於畫之上下兩部分間無以名之，卻極其重要的交流。（採自余珊珊譯，〈非道之道〉）

顯然幼年時期隨著虔誠的母親前往教堂作禮拜的記憶，以及對上帝、生命的信仰與思考，在這裡都化為一種深沉如宗教般的隱喻與象徵。而在這些植物，或花、或葉、或莖、或果的不斷描繪中，

1997年左右，與紐約麥寇沃斯畫廊聯展異多異藝術家合影，倒數右二為楊識宏。

那段年服務於來穀懷驗片的父親和他的職業，似乎也是流光中永不消逝的一種記憶。

　　隨著藝術創作的趨於成熟，東、西方藝評家給予的肯定越來越多，臺灣的邀請和收藏，更使他成為血性熱愛的出來。1991年，臺北市立美術館收藏他〈有芋頭的山水〉（1983，P.77下圖）和〈沾染的心情〉（1990）；1993年，臺中的臺灣省立美術館（今國立臺灣美術館）也收藏他的〈火鶴的狂想〉（1984，P.79）、〈崩〉（1985，P.81），與〈自然循環的神話〉（1982，P.80）等作品，1992年，高雄市立美術館則收藏他〈字節雨〉（1982，P.77上圖）、〈花神殿〉（1994-1995，P.96）。而臺北時代畫廊、高雄山美術館，也陸續多次為他舉辦展覽、出版大型畫冊，更收藏、推廣

［右圖］
楊識宏，〈渲染的心情〉1990，炭筆、壓克力、畫布，220.9×170.3cm，臺北市立美術館典藏。

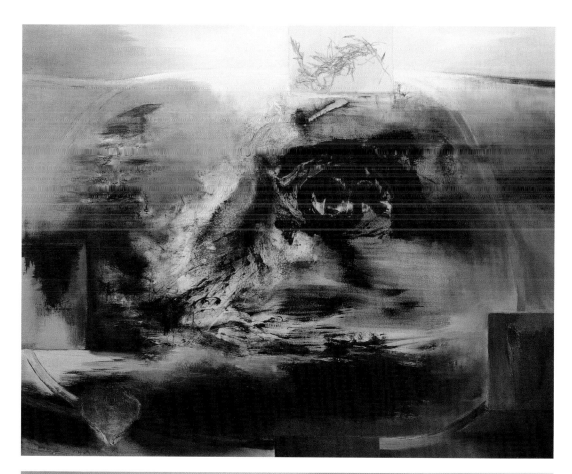

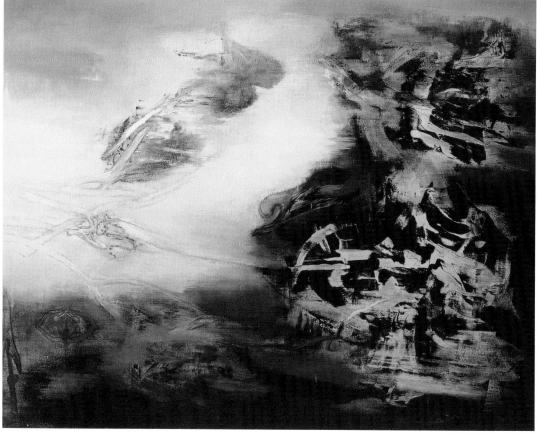

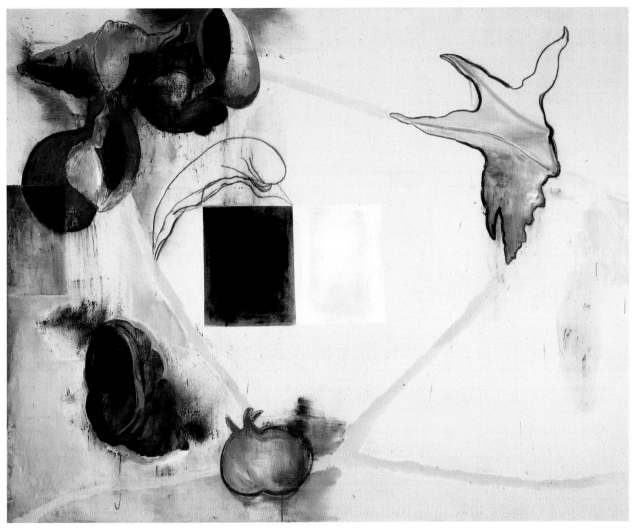

他的作品。同時，日本、中國大陸也陸續邀請展覽及演講。

他很快樂，人為改神入佛的楊識宏，在紐約上州的杜城郡即〈Dutchess County,〉，也說：畫家，在這裡，兩店向向的生活，他也是抽煙吃的人的一員。

不過就在這生命的高峰，1997年的一次重大車禍，讓全家人都在死亡邊緣走了一圈，也對楊識宏的創作產生了重大的影響；加上2001年，親身經歷911國際恐怖事件的衝擊，楊識宏對生命的思考，似乎在登上光華顛峰的同時，也開始回首俯望那山腳下死亡的幽谷，緊接而來的是一個向內在世界探討的抽象表現時期。

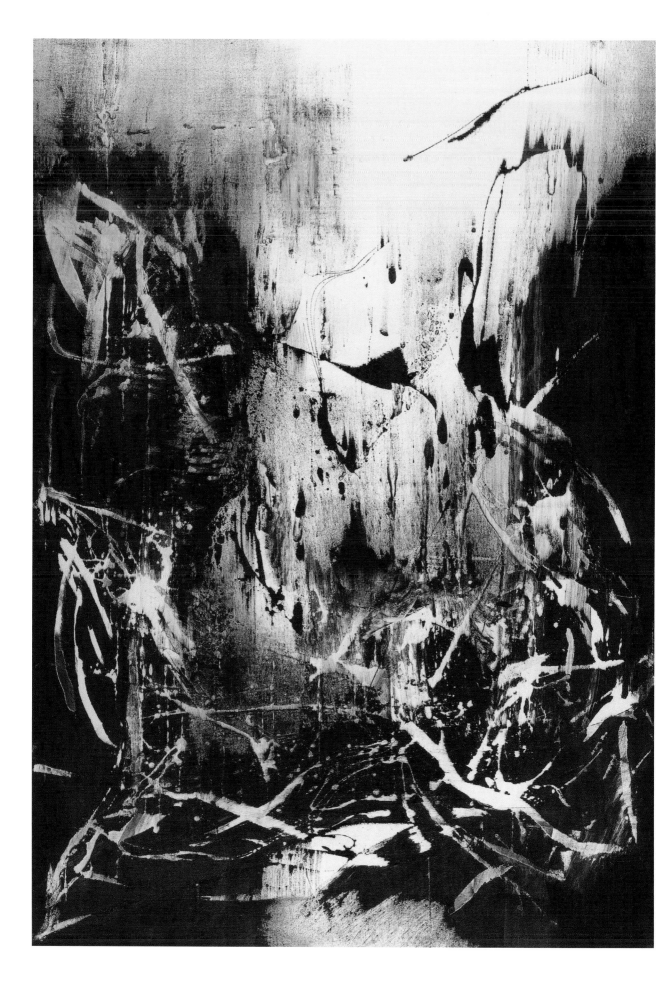

6.

有機抽象・東方詩學
到意識流（1999-2020）

經歷藝術的歷練和生命的洗禮，楊識宏走入純粹抽象的藝術表現，
在潛意識的流盪中，歌讚生命的美好。

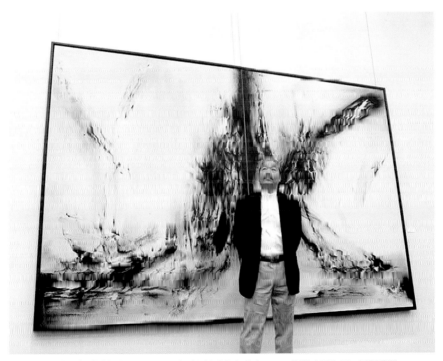

[本頁圖] 2015年，楊識宏攝於東京上野之森美術館「永恆的當下——楊識宏近作展」展覽現場。
[左頁圖] 楊識宏，〈一月〉（局部），2009，壓克力、畫布，188×128cm。

前後將近十年的「植物美學時期」，是楊識宏創作生涯的一次高峰，作品倍受肯定與喜愛。不過大約在1998年中，楊識宏在創作上開始有一些轉向的跡象；創作於這一年的一件〈黑在白中〉，明顯擺脫此前在畫面中以植物造型為原型出發的手法，重新回到一種純粹繪畫性的抽象表現形式。在幾乎只有金、黑及畫布的白等三種色彩中，形成一種具潛意識流動的自由構成。

走入純粹抽象・歌讚生命美好

1999年之後，這種風格成為創作上的主軸，楊識宏似乎在這樣的構

楊識宏，〈黑在白中〉，
1998，壓克力、畫布，
152×198.1cm。

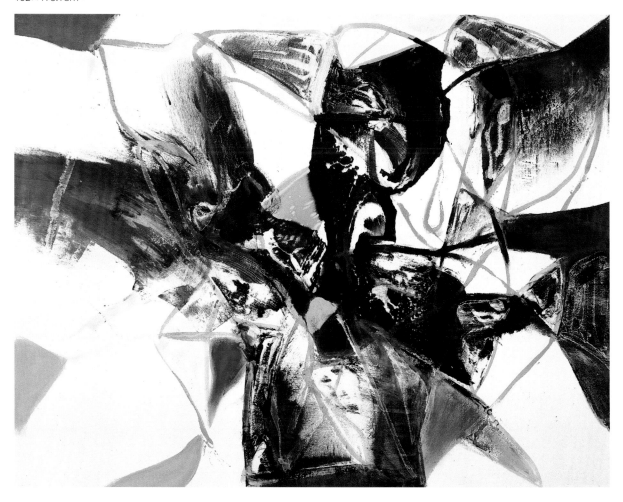

成中，更能直接且具體地與內在世界的某種精神性產生共鳴與對話。原來藉由外在植物生長形態所形成的、帶有象徵與隱喻意涵的作法，到此暫時告一段落；而原本較富瑰麗傾向的色彩，也逐漸進入幾乎以黑白為主調的畫面構成，其中線條的縱橫糾結，帶著一種強勁的速度感，可以清楚感受到藝術家心中強烈的激盪。如果說之前的「植物美學時期」是一種東方草本光華的頌歌；那麼這個時期的作品，則捨開風華，進入意識與潛意識兩界間的迴盪與優游。

　　同樣是線條的流動，此前的作品，總讓人聯想起秋塘中荒亂的荷梗，偶爾還有葉片、枯藕的影子；但此時的線條，則回復到一種純粹繪畫性與精神性的線條，進行一種蔓生、對話、流動的有機構成。

楊識宏，〈向上流動〉，
1998，壓克力、畫布，
170×219cm。

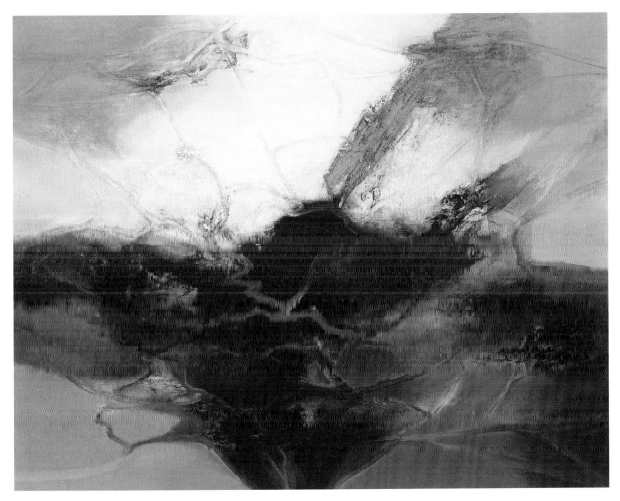

這是一個終結與開展交界的轉型階段。1999年，「楊識宏紐約二十年——火與冰的軌跡」特展在高雄市美術館盛大舉行，整體回顧他二十年旅美生活的創作歷程。畫家以平靜、舒緩的筆調，為這個大型的回顧展寫序：

> 畫作是畫家內心世界的反射，作者的思想氣質、對人生的態度、生命的情境都會赤裸裸地解剖在畫布上。每一次的展覽都像是一種內在心靈的剖腹，嚴肅而悲壯。回顧廿年來那些如自傳般的畫幅，有時真覺赤裸得讓自己都羞赧而不敢直視。年輕時候喜歡強烈，中年以後喜歡雋永，老年也許是醇厚吧。心境若無轉變，是否意味人生體驗不深或成長發育不良呢？創作的誠摯態度可以數十年如一日，但展現的風貌卻不可數十年如一日吧！
>
> 常覺創作者有如一個園丁，而創作就像是園藝。園藝的哲學最根本

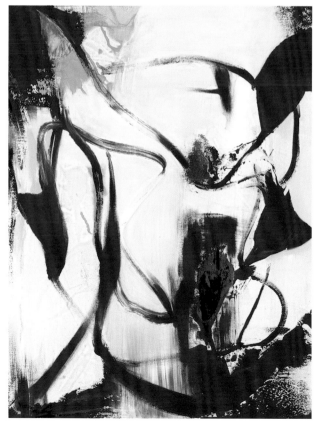

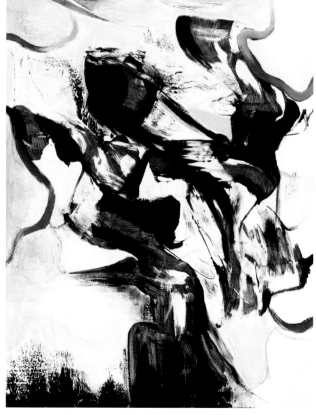

的定義就是「控制」兩字。面對自然裡形形色色生長的花木，需要的是成竹在胸的控制，從播種、培植、成長、灌溉，到修剪……，為的都是控制在你心中建構的秩序中，這需要時間、耐力、毅力與辛勤的耕耘。創作何嘗不是如此？沒有一夜長成的大樹。美麗的景觀、生命神奇的愉悅，是靠寂寞的耕耘而呈現的。二十年來，光陰就如此流逝在幾百幅的畫面上，每幅畫作就像是苦心經營的花園，它們仍在呼吸、仍在生長，有它們自己的生命。

這庭園繁華絢爛也好，清悠素雅也好，猶隱約可見的是那園丁孤獨的背影。

隔年（2000），他的故鄉桃園縣立文化中心，以及臺中臻品畫廊也分別展出他的紙上作品及新作。

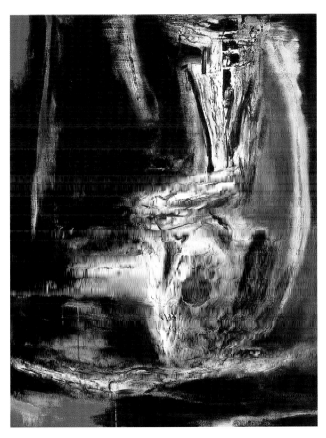

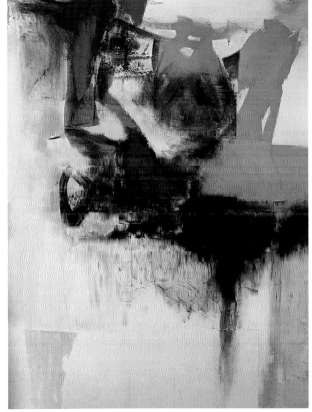

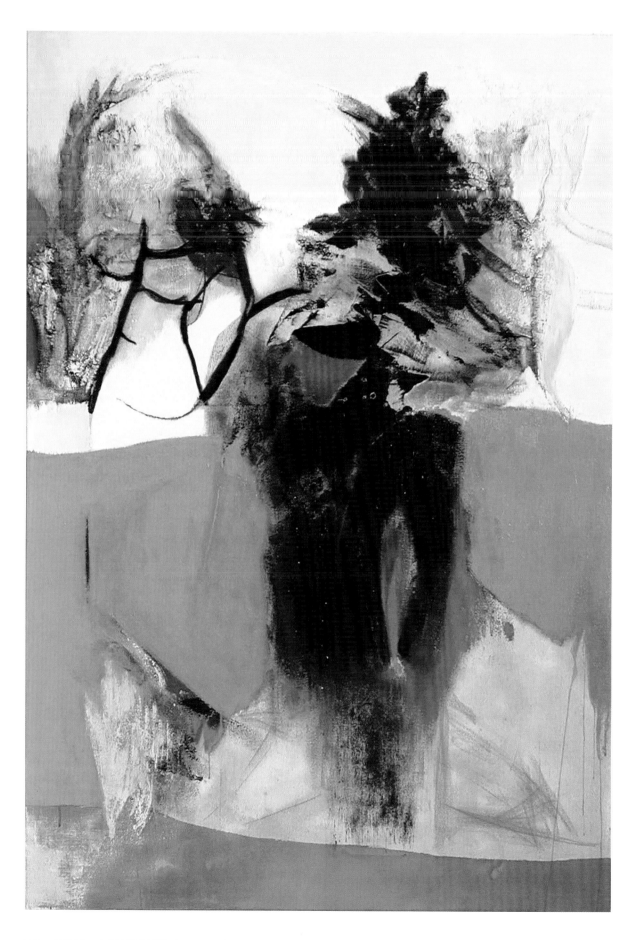

2001年，在臺灣文建會資助下，楊識宏受聘為母校國立臺灣藝術學院（今國立臺灣藝術大學）駐校藝術家，客座教席半年時間；這是他出國二十餘年後第一次返臺較長時間的居住，對創作的反省、沉澱，都有相當的幫助。同時，他也在《聯合報》文化版的邀約下，每週提供專欄「回歸線上」的短文，發表他對相關文化現象的觀察。同年（2001），他首次訪問上海，參加在上海美術館舉辦的大型「本位與對話：臺北現代畫展」；9月間回到紐約，正巧親身經歷舉世震驚的「911攻擊事件」，生死一瞬間，幾乎月餘無法提筆創作。

2002年，《大趨勢》雜誌夏季號特別製作專輯介紹楊識宏的藝術。

2002年，臺灣《大趨勢》雜誌為他出版個人報導專輯。同時，他也首次訪問廣州，參加廣東美術館的「大象無形——當代華人抽象藝術展」。

這些帶著榮耀與光環的肯定和活動，激勵著這位年近半百又五的藝術家，朝著一個更自由與超越的階段繼續前進。2003年，他造訪梵谷於巴黎郊外的墓園，向心中的大師致敬。

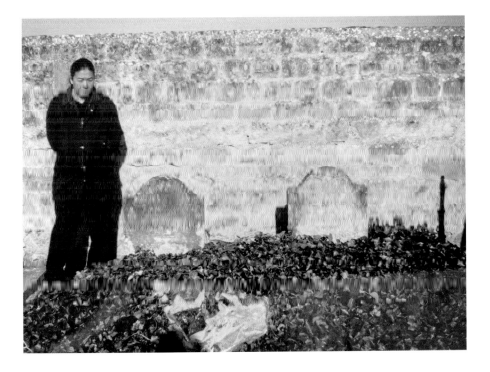

2003年，造訪梵谷於歐維的墓園，向心中的大師致敬。

[右頁圖]
楊識宏，〈春之心〉，2002，
炭筆、壓克力，
162×112.3cm。

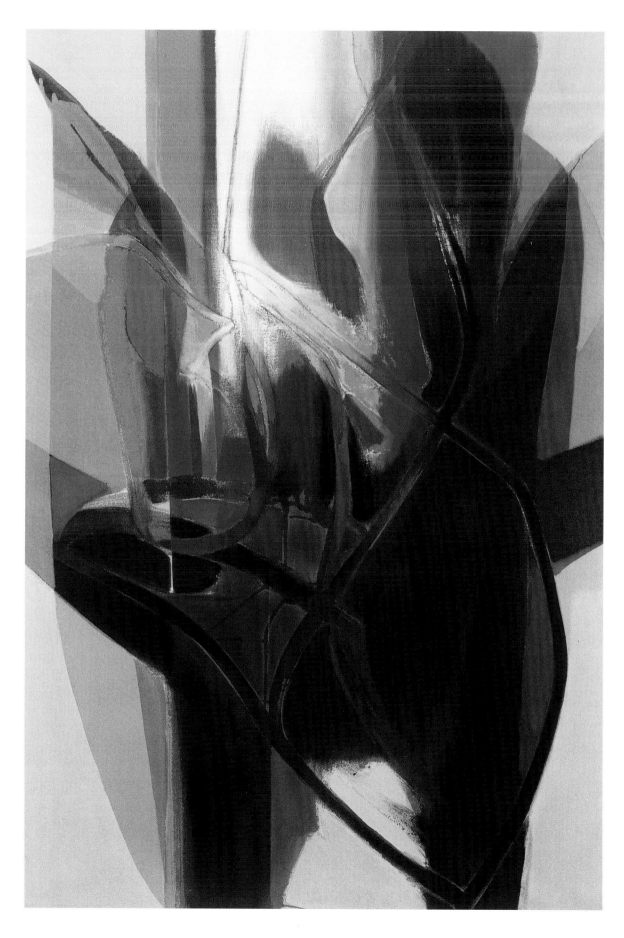

2004年，「象由心生——楊識宏作品展」於臺北國立歷史博物館展出，也是一次較具歷史性回顧的展覽。楊識宏以〈關於繪畫〉自述繪畫理念，寫道：

> 經過幾十年在數百上千的畫幅中之演練，我也隱約發現：自己的創作路向及風貌漸趨明晰化。在形式上，我總是在抽象與具象之間的鋼索遊走；既不抽象也不具象、既是抽象也是具象，有種詭譎曖昧的雙重性。因此在內容上也試圖隱喻生命情境中之一種二律背反的悖論。我對於主客觀世界的對立與和諧並存、理想與現實的傾軋、理性法則與感性原理的互滲、空間與時間的交錯、陰陽虛實的互動、黑暗與光明的對照、生長與腐朽的並列、生與死的循環、愛與恨的交織、瞬間與永恆的消長等等，都特別感興趣。其實人或自然相偶都存在著價值中混的辯證關係，沒有　　無瑕疵的壞人，也沒有毫無瑕疵的好人；就如自然看似平和其實充滿暴力。它們都同時擁有兩個面貌，真與假，善與惡，美與醜，而生命在實際的存在也都世界相互存著相互投射，虛實映像的關係，同樣有這種矛盾、衝突、調和、圓融的二重性。
>
> 繪畫就是我對這錯綜的真實生命情境具體而微的望視與觀照。至於所謂東方與西方的精神內涵或者新與舊的表現形式，也是自然而然地兼容並蓄於形象思維和繪畫語言的構成中。

2004年，臺北國立歷史博物館個展「象由心生——楊識宏作品展」請柬。

[左頁圖]
楊識宏，〈鏡與像〉，2003，壓克力、畫布，162×112.4cm。

125

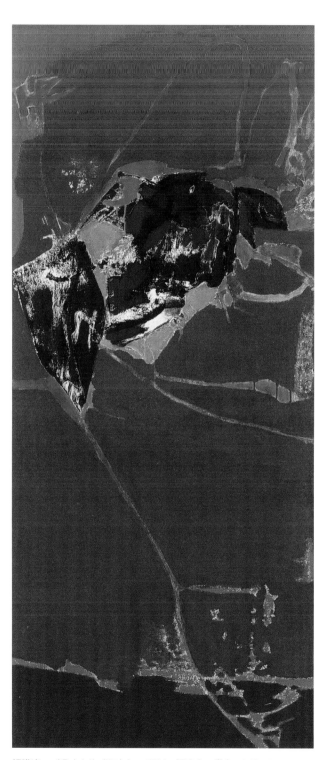

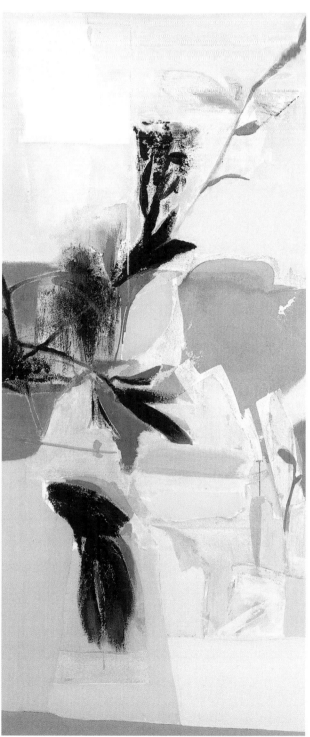

楊識宏，〈象由心生（紅）〉，2004，壓克力、畫布，162×71.1cm。　　楊識宏，〈象由心生（白）〉，2004，壓克力、畫布，162×71.1cm。

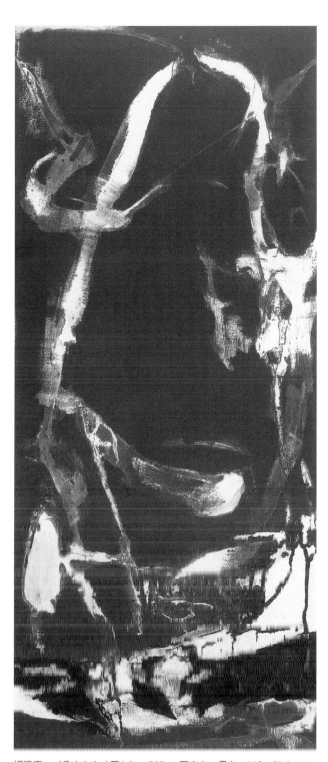

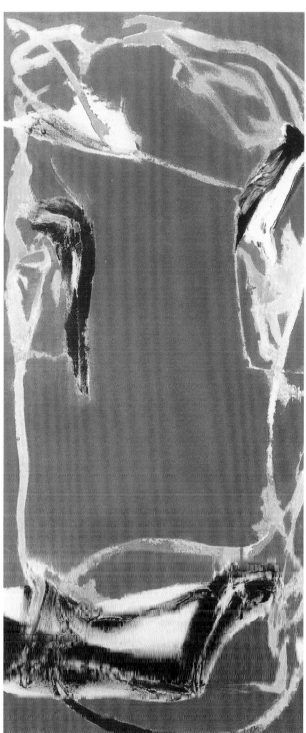

楊識宏，〈象由心生（藍）〉，2004，壓克力、畫布，162×71.1cm。　　楊識宏，〈象由心生（綠）〉，2004，壓克力、畫布，162×71.1cm。

水墨新探‧意識流系列

　　儘管藝術家自認始終在抽象與具象的鋼索上遊走，既不抽象也不具象，既是抽象也是具象；但自1998年以來，逐漸走向抽象的繪畫語言建構，則是一個明顯可見的改變。尤其在2003年，當韓國舉辦「世界書藝雙年展」邀請楊識宏參展時，楊識宏首次完全以東方媒材的毛筆、水墨、宣紙創作，寄往的兩件作品，完全是抽象語言的表現，深受好評；因此在2005、2007年又持續受到邀請，這也促使楊識宏在水墨方面進行系列性的探討。

　　同時，他也將多年來攝存的臺灣藝文人士的影像，結合簡潔的文字敘述，集成《攝顏：臺灣文化人攝影紀事》一書出版。

　　不過，也就在這個創作生命的高峰期，楊識宏個人生命也再度面臨一次巨大的挑戰。2006年年初，經由一次例行性的健康檢查，楊識宏發現自己罹患了前列腺癌。這樣的訊息，有如晴天霹靂，生命的脆弱與不確定性，對這位長期以生命探索為主題的藝術家而言，尤其顯得特別強烈。

　　雖然經過及早發現、及早治療，但治療的過程，面對生死一瞬的衝擊，仍使自己對生命的看法、存在的意義，和創作的態度與理念，有了更深層的體驗。楊識宏說：「這段時日，最能表達我心情的，就是韓德爾歌劇裡的詠嘆調〈讓我哭泣〉（Lascia Ch'io Pianga）。」在2007年前往北京中國美術館的展出序言〈繪畫‧風格‧藝術〉中，楊識宏便如此寫道：「最近，我不止上百遍地一再聆聽韓德爾的歌劇詠嘆調。每次都像第一次或最後一次的心情聽著。第一次，總充滿期待，有無限的驚奇，怎麼會有這樣的音樂？這不是從天上來的吧？最後一次，總是難以形容的感動，深怕它停止，深怕它結束；而它總是那麼短暫、那麼飄忽，片刻就消失了。這也許就是為何所

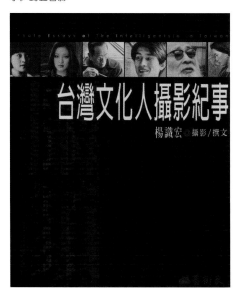

《攝顏：臺灣文化人攝影紀事》封面書影。

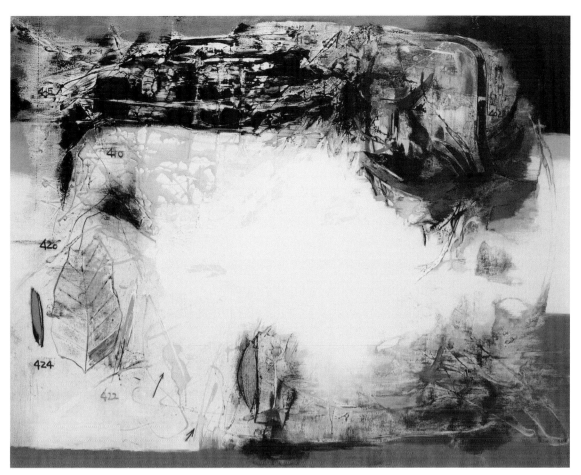

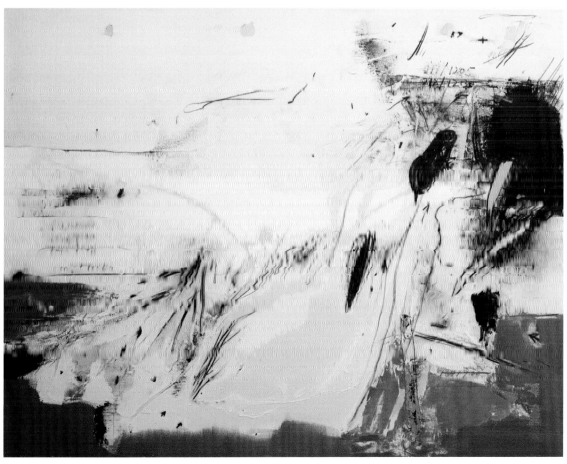

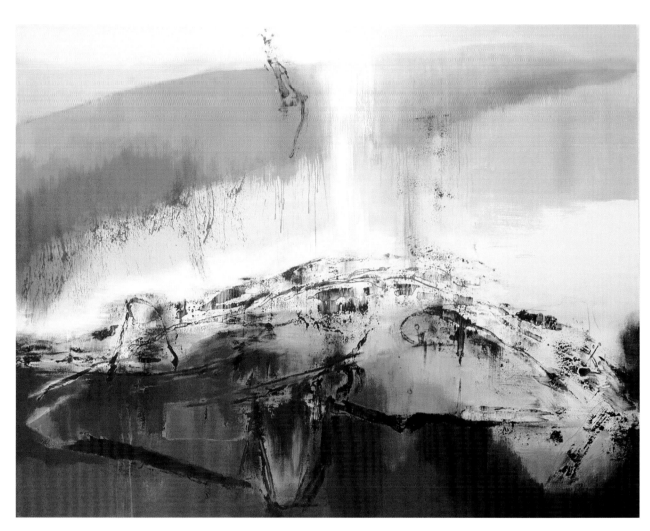

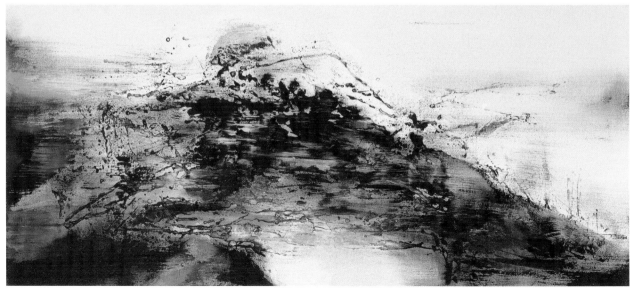

有絕美的東西總是帶點哀傷。」

　　和自己面臨死亡威脅的同時，楊識宏也迎接第二個孫女新生命的來臨，距離第一個孫女的誕生，也才兩年的時間。看到新生命的成長、看到初學執筆的孫女塗鴉的模樣，楊識宏說：「當我看到十八個月大的孫女第一次塗鴉時，我完全被那現象所震撼。我突然發現原來繪畫是那麼的自由，充滿了驚奇、原創性、直覺與新鮮……。它不攀附理論、不做作，或是用所謂形式風格的套路；那是一種純粹的境界，就像中文所說的『行雲流水』，風格也只是後設的想法。」

[上圖]
2007年，個展「心象情境」於北京中國美術館舉行，楊識宏與館長范迪安合影於展覽現場。

[下圖]
2007年北京中國美術館個展，楊識宏與妻子（前排右3、4）和前來支持的觀展來賓合影。

[左頁上圖]
楊識宏，〈空山霽雨〉，2007，壓克力 畫布，173.8×221cm。

[左頁下圖]
楊識宏，〈奇峰〉，2007，壓克力 畫布，70.5×160.5cm。

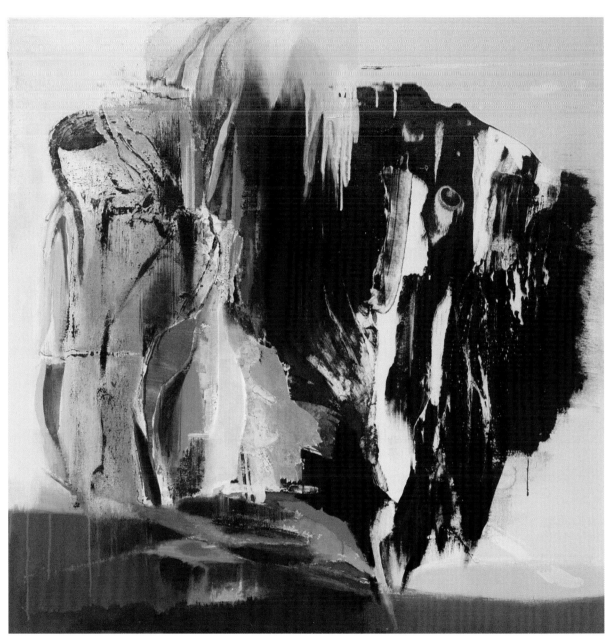

楊識宏，〈地心引力〉，
2007，壓克力、畫布，
120×120cm。

2008年便以「水墨新探──意識流系列」為主題，在臺北國際藝術
博覽會推出個展。他在〈「意識流」與我的水墨繪畫〉自述：「這組
水墨繪畫系列作品，基本上與我的壓克力布面繪畫在形象的思維與繪畫
的美學方面是可以接軌的。由於是使用不同的媒材，在創作過程中竟有
意外的邂逅之快感。我好像無意間闖入一個世外桃源，真的感受到如行

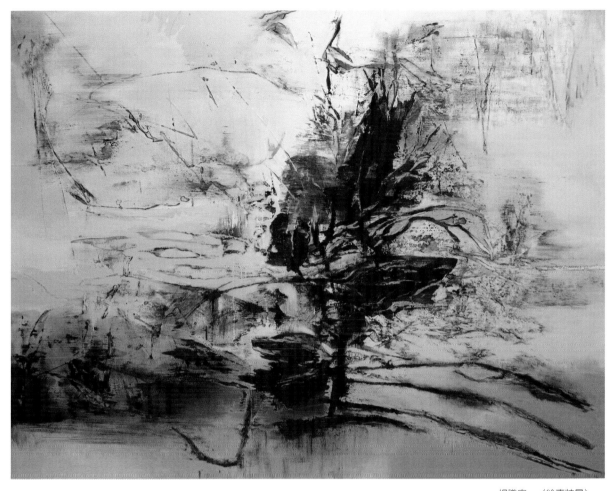

楊識宏，〈給惠特曼〉，
2007，壓克力、畫布，
170 x 220.9cm。

雲流水般暢快淋漓的經驗。通常我較少做系列的作品，這回畫起來很順
手，簡直software做化。做完了他，了繼中已，在剎他畫了許多作，你他自
己是隨著潛意識或無意識而流動、奔馳，而且巧妙地迴避了意識的把關
個呢，上你自代內神思所旨的真實。」

「意識流」水墨系列的創作，對他識古的藝術生命別組只有兩個意
義：一是東方的水墨媒材，讓他對中國書法美學的傳統，有了新的接觸
與體會。這份傳統，原本是1950、1960年代許多東西方抽象表現藝術家
關注的焦點，也在楊識宏一路走來的藝術探求中是特為重視的；二則，
是「意識流」水墨系列的創作，使他在創作上放下長期對文化、歷史、
生命等巨大課題探求的負擔，第一次真正放鬆、體驗「書寫運筆之時已

楊識宏，〈意識
流系列＃32〉，
2007，水墨、紙
本，51×66cm，
國立臺灣美術館典
藏。

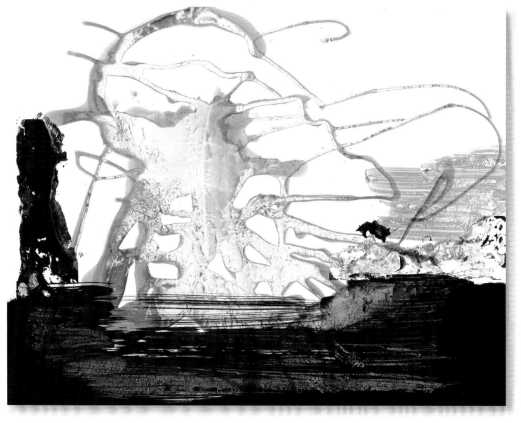

楊識宏，〈意識
流系列＃58〉，
2007，水墨、紙
本，51×66cm，
國立臺灣美術館典
藏。

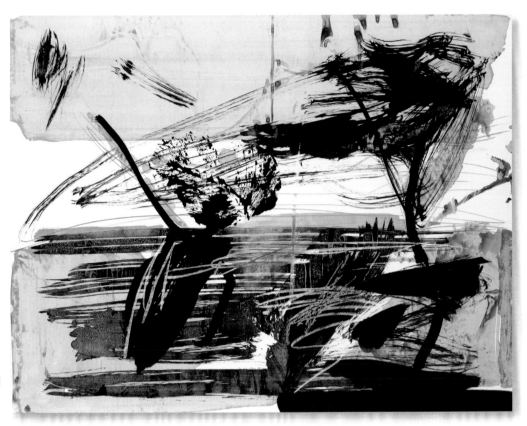

楊識宏，〈意識流系列
#30〉，2007，水墨、
紙本，56×71cm。

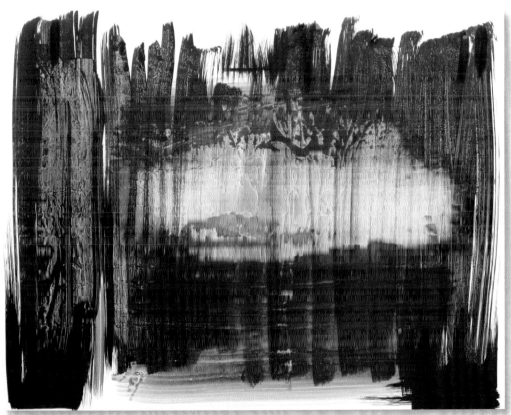

楊識宏，〈意識流系列
#54〉，2007，水墨、
紙本，56×71cm。

進入意識與潛意識之間的恍兮之亢奮狀態，那絕佳的片刻與狀態是獨一無二的，無法取代，也無法再複製。」

與「意識流」系列平行進行的許多壓克力新作，也都可以看到生命放鬆後，重新展開的新局。2007年的〈榮枯〉、〈夢X〉、〈武士〉等，都是具代表性的作品。畫面中強勁、果斷的生命力與速度感，克服了一般從潛意識出發的作品可能流於柔弱、曖昧的陷阱；這是楊識宏成功的地方。

美國藝評家強納森·古德曼（Jonathan Goodman）於〈對自然的需求、對藝術的需求〉文章中就稱讚〈武士〉一作：

在巨幅作品〈武士〉（2007）中，用黑色與紅色的氛圍傳達出激進的感受，幾乎全黑之形象出現在畫作的中央部分；在〈武士〉一作中，楊識宏堅持著以自主性的視覺語言傳達激進的概念，與其畫作名稱得以相對稱。而其表現形式就以畫作中央的具象物體為核心，傳達出不可思議的龐大力量。在這裡楊識宏表現出其專精領域的主導特質，他從不只是為

在紐約喬西中國廣場畫廊與藝評家古德曼先生。

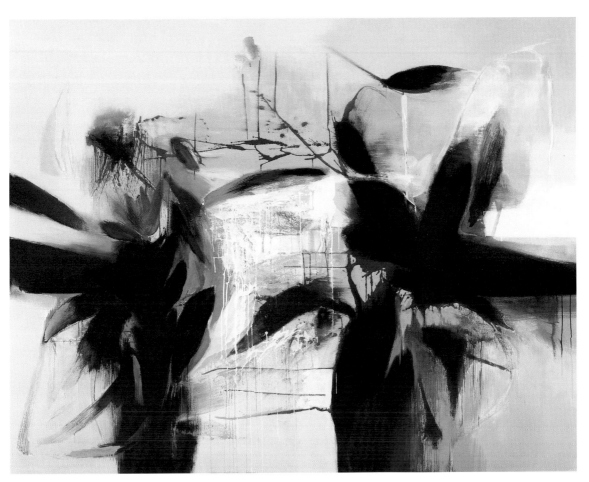

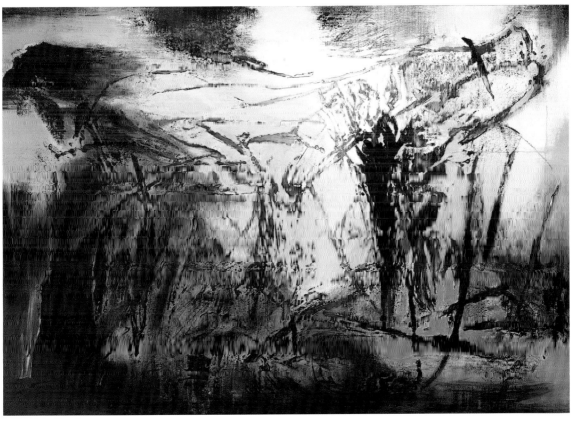

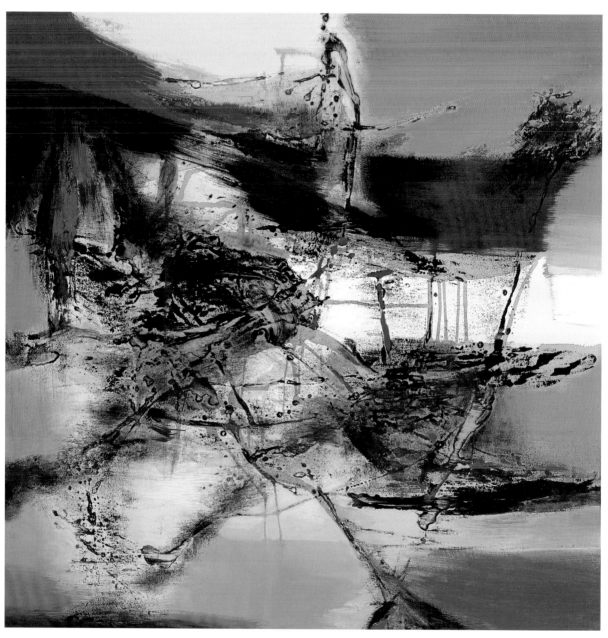

楊識宏，〈夢的解析〉，
2008，壓克力、畫布，
120×120cm。

了裝飾效果，而是展現出獨斷、不屈服於其他人的膽識。

　　2008年年初，長年支持他的母親病重，他數度往返紐約、臺北兩地，探望母親。5月下旬，母親終於不敵癌魔摧殘，撒手西歸，也切斷

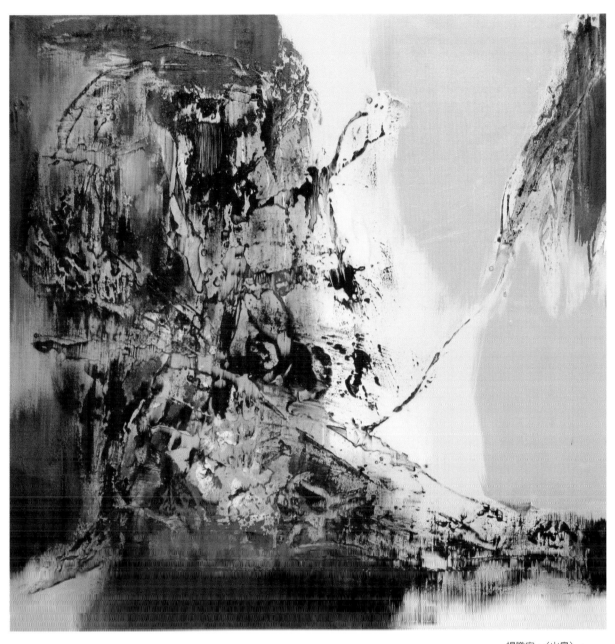

楊識宏，〈火鳥〉，
2008，壓克力、畫布，
130×130cm。

了楊識宏和故鄉最後的一線溫情神繫。當年創作的〈夜臨之前〉，在巨
大飄浮的空間裡，隱藏著微微的不安與靜謐。母親的離去，固然是一種
永恆；但在心靈的天秤，似乎也是另一種無眼與放下，像船航行到他
的旅程，安靜地駛入港灣，和人海告別。

歲月・流光・創作歷程四十年

　　在母病期間，作為職業畫家的楊識宏，並未鬆懈他的創作與展出，母逝前的一個月，他還在紐約的喬西區中國廣場畫廊（China Square Gallery）舉行個展，由藝術學者艾瑞克・席那（Eric Shiner）策展並寫序。

2008年，楊識宏於紐約的中國廣場畫廊舉行近作個展，與展覽海報開心留影。

2008年，楊識宏於紐約中國廣場畫廊舉行個展，與開幕來賓合影於展覽作品前。

楊識宏於臺藝大美術系碩士班
的課堂一景，逐一點評學生作
品。

2009年2月，楊識宏以他在藝術創作上的傑出成就，獲得母校國立臺
灣藝術大學肯定，聘為美術系客座教授；這是繼2001年擔任母校駐校藝
術家以來，再一次長期回到臺灣長住。這個出生成長的地方，仍有他割
捨不斷的深刻情感與記憶；他決定在淡水購置房屋，並展開紐約、臺北
兩地往返居住的生活與創作型態。

位在紅樹林的畫室，有著寬敞的空間、明亮的視野，從窗戶望去，
居高臨下，可以看見多年未見、卻永遠熟悉的觀音山，靜靜地矗立在那
裡，淡水河的水，仍靜靜地向西流去，流入大海……。

二十一年前把酒送別的情景，仍然歷歷在目；而如今站在
這裡向外望去的，已經是一個在現代藝壇上擁有盛名的成功藝
術家。

2009年，「雕刻時光‧楊識宏個展」在臺北國父紀念館中山
國家畫廊展出，另一批新作品即在臺北國際藝術博覽會與觀
眾見面。

2010年，位在臺中的國立臺灣美術館為他舉辦「歲月‧流
光——楊識宏創作歷程四十年」大型個展，作品涵蓋1967年至
2010年，具回顧展的意味，由美術史家蕭瓊瑞策展。這年，楊識
宏六十四歲。

2009年國父紀念館「雕刻時
光：楊識宏個展」之展覽海
報。

此後的十年，又是一個創作與展出密集交陳的年代。幾個重要的大型展出，包括：2011年在北京亞洲藝術中心的個展「存在的痕跡」，以及在高雄市立美術館的「楊識宏的創作基因」、2012年臺北市立美術館聯展「非形之形——臺灣抽象藝術」展、2013年在威尼斯雙年展平行展的「文化‧精神‧生成」、2015年在東京上野之森美術館的個展「永恆的當下」、2019年在廣東美術館的個展「磅礴：楊識宏作品展」等。

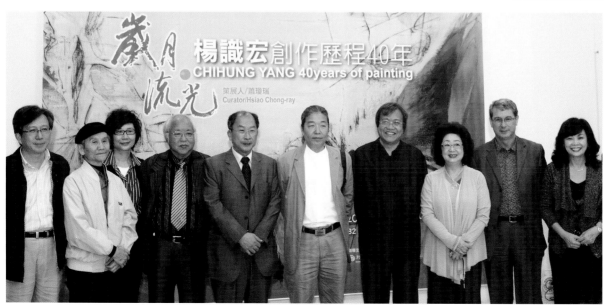

[上圖] 楊識宏，〈時間之流〉，2009，壓克力、畫布，91×116.5cm。

[下圖] 楊識宏，〈壯觀〉，2013，壓克力、畫布，200×486cm。

楊識宏作品於威尼斯雙年
展「文化　精神　生成」平
行展之莫拉宮殿展覽現場。

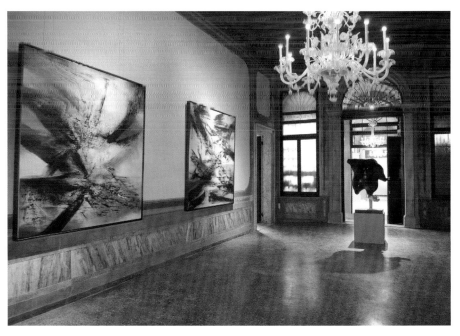

楊識宏，〈鳳舞〉，
2013，壓克力、畫布，
152×203cm。

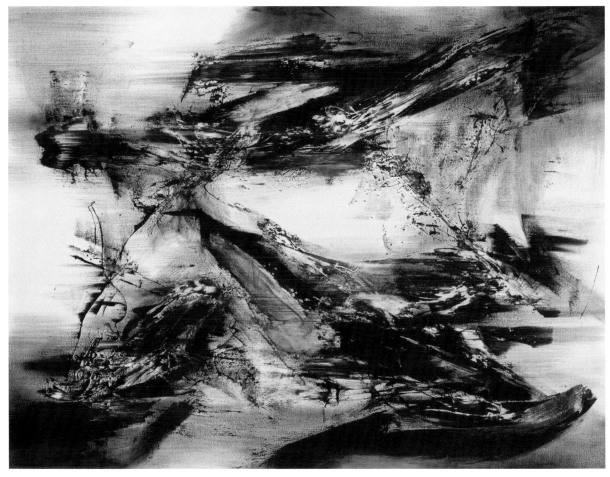

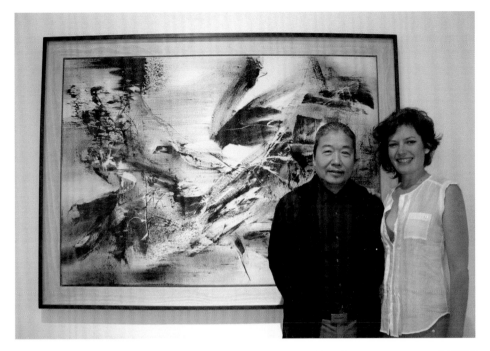

2013年，與「文化‧精神‧生成」策展人卡琳‧德容（Karlyn de Jongh）合影於作品〈驚囍〉前。

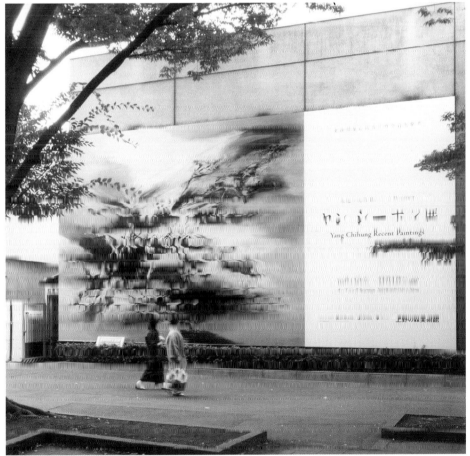

2015年，東京上野之森美術館個展「永恆的當下」。

2015年東京上野之森美術館個展「永恆的當下」開幕訪談。

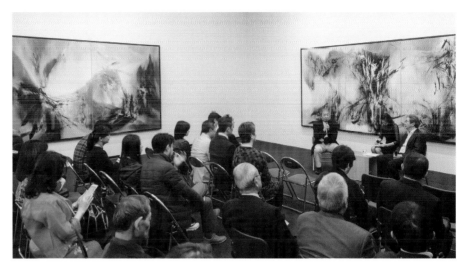

2019年，個展「磅礴：楊識宏作品展」於廣東美術館舉行，楊識宏（右5）與來賓合影於展覽開幕現場。

2019年廣東美術館個展現場一隅，挑高的室內空間加成作品的恢弘氣勢。

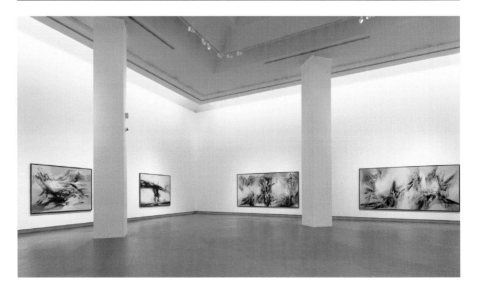

2020年楊識宏與妻子於淡水畫室，身後望去便是觀音山美景。圖片來源：王庭玫攝影提供。

淡水畫室一景，楊識宏的畫室裡永遠擺著一張椅子，讓他可以遠觀作品。圖片來源：洪婉馨攝影提供。

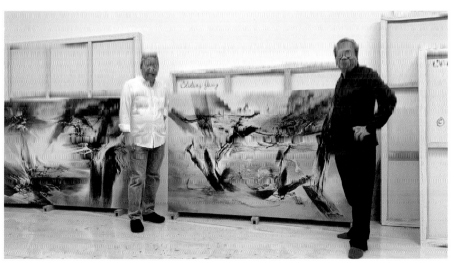

楊識宏與作者蕭瓊瑞於淡水畫室合影，攝於2020年1月。圖片來源：王庭玫攝影提供

戰後臺灣美術發展史上特殊案例

　　2003年,一個偶然的機緣,楊識宏受邀參加了在韓國全羅北道舉辦的「世界書藝雙年展」。其中有一部門是請世界各國的藝術家以書法用的毛筆、水墨、宣紙創作,但並不侷限於傳統定義的書法,只要材料、工具是書法的,而形式上可以自由發揮。之後2005、2007年的每屆雙年展,楊識宏都被邀請參加;也因此對於水墨這媒材的實踐與體驗有了心得。2007年以後,他即嘗試將其融入繪畫創作中。這就是最近十多年,發展出所謂「意識流」系列作品的由來。

　　「書法藝術」,特別是狂草,在形象思維與美學上,和「繪畫」的接軌,是楊識宏晚近創作上的深層結構,而且更與抽象繪畫的表現精神

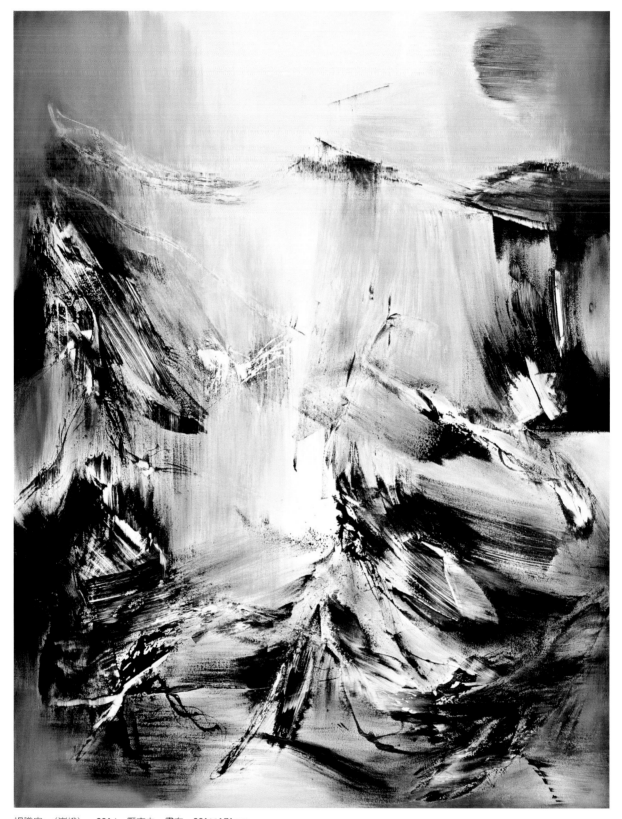

楊識宏，〈巍峨〉，2014，壓克力、畫布，221×171cm。

[右頁上圖] 楊識宏，〈破冰之旅〉，2016，壓克力、畫布，129.8×162.2cm。
[右頁下圖] 楊識宏，〈再生〉，2016-2017，壓克力、畫布，200×230cm。

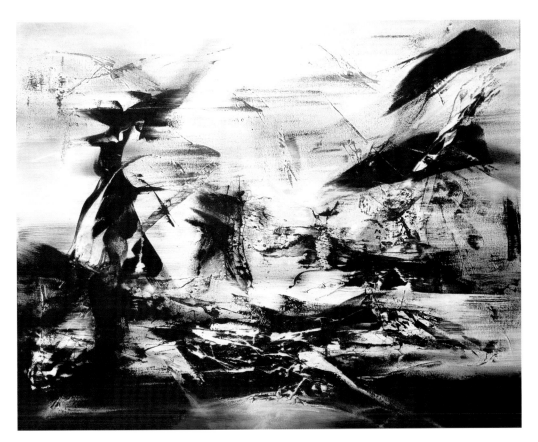

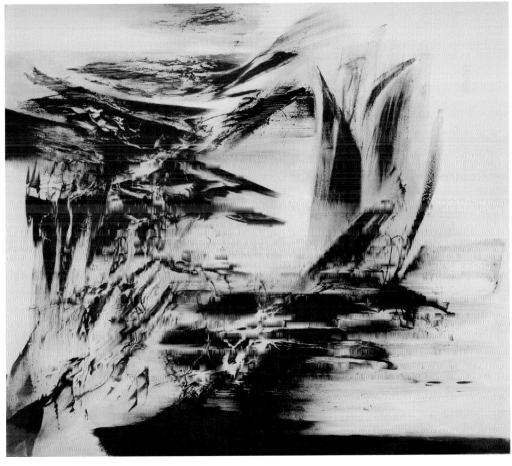

若符合節。狂草書法,以線條的快速揮掃來偵測心靈的底蘊,以速度本身的感官效應來形塑心靈的圖像。在一種幾近發狂的精神狀況下,留下最本質、最真實的生命情境之痕跡。

在創作的風格上,多彩的類型大約在2011年告一段落,如:2010年的〈扶搖直上〉、2011年的〈秋之變奏〉、〈光陰似箭〉、〈流暢〉、〈衝擊〉等;2012年之後,轉為以墨色為主,構圖上也採左右橫向發展為特色,如:2012年的〈泉湧〉、〈妙機〉、〈飛鳥出林〉、〈蘊藏〉、〈壯闊〉、〈堅毅〉、〈狂狷〉;2013年的〈見南山〉、〈矗立〉、〈驚囍〉、〈沈魚落雁〉、〈燦爛〉;2014年的〈巍峨〉(P.150)、〈孤傲〉;2015年的〈快板〉;2016年的〈逍遙〉、〈巨人〉(P.154)、〈再生〉(P.151下圖),以及2017年以版畫形式呈現的〈飛揚〉、〈啟示錄〉等。其中,2012年開始,便有一系列以百號三併的巨幅作品出現,如:〈狂草自述〉(2014)等。這些作品,畫如其名,都給人一種大鵬展翅、翱翔飛騰的心靈感受,也是一種智慧通暢、心無所罣的高度成熟的展現。

2015年,楊識宏於東京上野之森美術館舉行個展——「永恆的當下」。日本重要美術評論家,曾任職於東京國立現代美術館,策展過馬諦斯、畢卡索(Pablo Ruiz Picasso)、高更(Eugène Henri Paul Gauguin)、魯東(Odilon Redon)等重要大展,現為多摩美術大學教授的本江邦夫,在

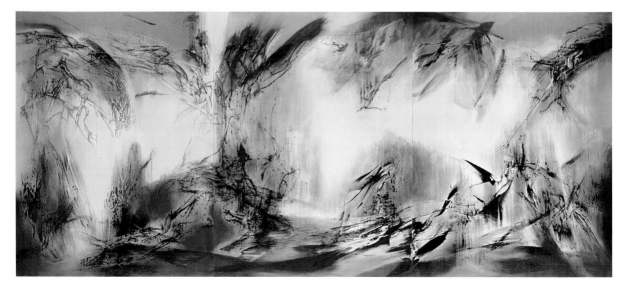

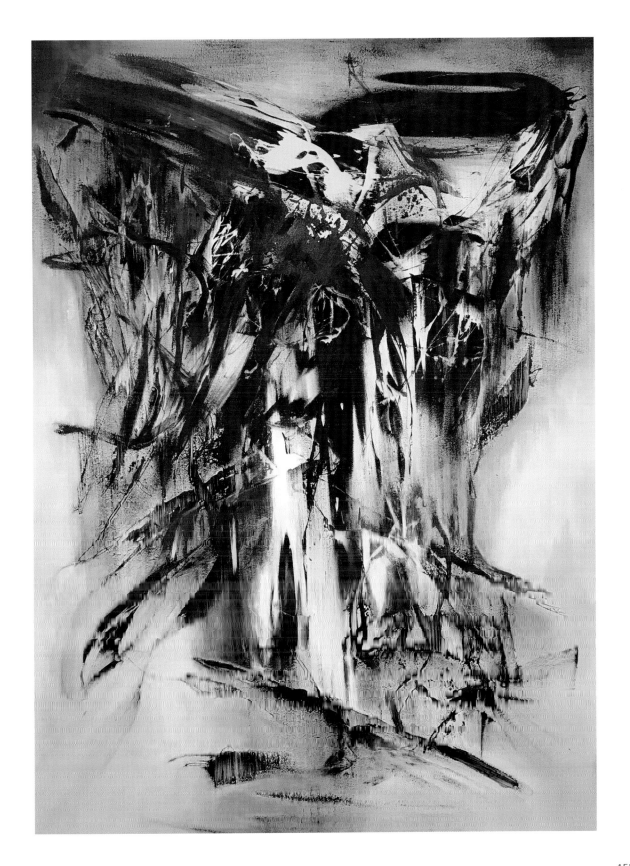

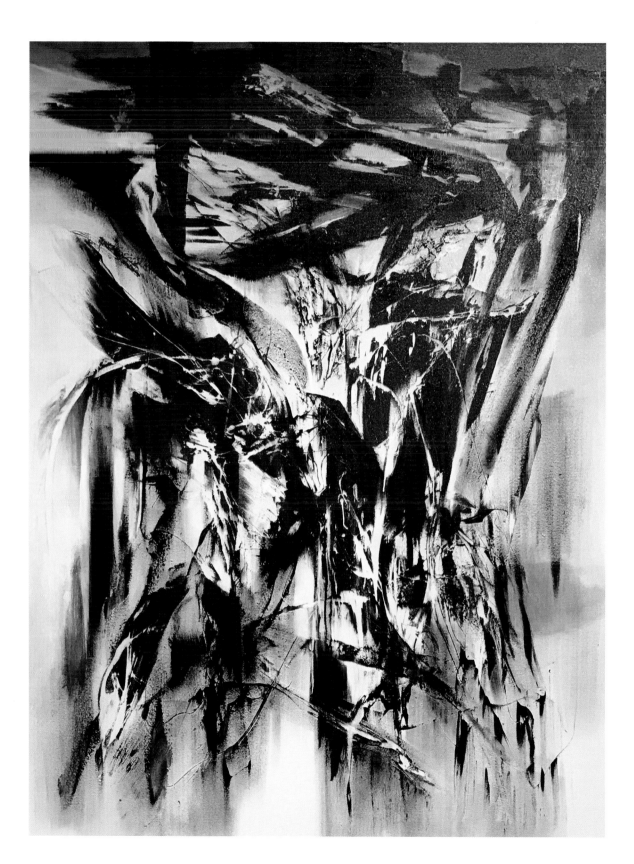

楊識宏的畫冊序言中提到，楊識宏是「畫東方或西方都是最重要的當代藝術家之一」，能受國際知名美術學者的肯定，確屬難得。

2019年之後，楊識宏創作再進入另一個階段，壓克力彩揮灑書寫的形式告一段落，一種結合多元技法與複合媒材的表現，成為新一輪的挑戰；作品如：「色彩的力度」系列、「時間的刻痕」系列、「線條的美學」系列。

年逾七十的楊識宏，在創作的領域中，仍展現旺盛的生命力與不懈的鬥志……。

楊識宏是一位具有高度統合能力的藝術家，他的創作歷程立基於生命探討的主軸，橫跨東西文化、縱橫傳統與現代，在優雅與粗獷、雄勁與典麗之間取得平衡。千禧年後的作品，加入潛意識與意識間的游離，更予人以自由、縱放的感受。同時，楊識宏的創作歷程，也始終和臺灣現代藝術的發展，保持緊密的連繫，透過其創作歷程的重整，既映現了臺灣現代藝術發展的軌跡，而以其長期定居紐約的身分，更成為國際藝壇中一個引人矚目的存在。這是戰後臺灣美術發展中特殊且成功的鮮明案例。

[左頁圖]
楊識宏，〈巨人〉，
2016，壓克力、畫布，
223.5×172.7cm。

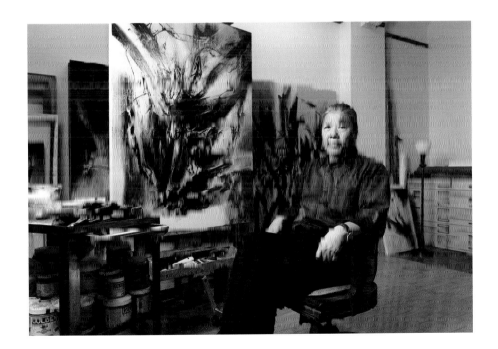

2016年，攝於紐約布隆街畫室。

楊識宏生平年表

1947	· 一歲。出生於中壢,本名熾宏。父親楊盛夏,母親范菊妹。祖父楊水廷很有繪畫天賦,常畫花卉翎毛自娛,因而自小耳濡目染。
1948	· 二歲。隨父母遷居桃園。父親為公務員,在糧食局米穀檢驗所上班。
1952	· 六歲。搬回中壢。進幼稚園,後因適應不良在家自修。
1953	· 七歲。入中壢新明國民學校就讀,喜歡繪畫塗鴉。常隨母親到教堂禮拜。
1959	· 十三歲。小學畢業,參加臺北市初中聯考,分發到臺北市五省中桃園聯合分部就讀。
1960	· 十四歲。初中一年級,閱讀《生之慾──梵谷傳》深受感動,一心嚮往成為畫家。
1961	· 十五歲。初次買了畫架、畫具,喜歡外出寫生、畫水彩畫。
1964	· 十八歲。插班考進臺灣省立臺北建國中學。常到中央圖書館、美國新聞處圖書館借閱美術書籍,也喜歡去牯嶺街的舊書攤尋寶。
1965	· 十九歲。建中畢業,考入國立藝術專科學校美術科西畫組。 · 在校期間受教於李梅樹、廖繼春、楊三郎、洪瑞麟、廖德政、李澤藩等名師,接受扎實學院油畫教育。畫風由寫實主義轉至後期印象派,再朝超現實主義及表現主義發展,特別著迷於表現主義畫家孟克。
1968	· 二十二歲。從國立藝專畢業。畢展時畫風沉鬱、陰冷。 · 服預備軍官役。
1969	· 二十三歲。服役於馬祖南竿,期間應聘為福建省立馬祖高級中學美術教師。服役期間閱讀大量書籍、撰寫讀書札記及日記,為自我淬鍊時期。 · 作品入選「中國青年現代畫展」。
1970	· 二十四歲。退伍返鄉,擔任中壢新明國中美術教師。 · 創作一系列以馬祖漁村生活為題材的繪畫,並嘗試轉印、貼裱等技法。
1971	· 二十五歲。與張瑞蓉小姐結婚。 · 於臺北國立臺灣藝術館舉行首次個展。 · 作品〈人生〉入選第25屆「全省美展」。
1972	· 二十六歲。兒子楊孟穎出生。 · 參加「臺北市美展」、「臺陽美展」等國內外聯展,作品〈有船的風景〉並入選第26屆「全省美展」。
1973	· 二十七歲。於臺北臺灣省立博物館舉行第二次個展,展出後頗受矚目,之後轉往國父紀念館繼續展出。 · 作品〈母子〉獲第27屆「全省美展」西畫組第三名。
1974	· 二十八歲。第四次個展於臺北美國新聞處。 · 辭去教職,任職《遠東人》雜誌美術指導。 · 作品〈合奏〉獲第28屆「全省美展」優選。
1975	· 二十九歲。轉往華美建設公司擔任美術設計師。 · 成立巨匠出版社,出版《夏玲玲攝影集》,為臺灣最早的明星寫真集。 · 開始製作絹印版畫。作品入選「邁阿密國際版畫雙年展」。 · 作品〈日子〉獲第38屆「臺陽美展」版畫部金牌獎。
1976	· 三十歲。赴日、美旅行,飽覽各大美術館及畫廊;並入普拉特版畫中心研習石版、銅版畫,開始決心前往美國發展。 · 作品〈無法連接的空間〉獲第30屆「全省美展」版畫部第一名。
1977	· 三十一歲。個展於臺北龍門畫廊。 · 成為「臺北藝術家畫廊」會員。 · 熱中攝影,一度為獨立之設計、攝影家,作品受設計界矚目。

1978 · 三十二歲。受聘為國立藝專美術科講師，並任《中國時報》副刊及《工商時報》藝術指導、《時報週刊》藝術顧問。
· 個展於臺北藝術家畫廊。
· 與陳庭詩、李錫奇、李朝宗等赴東南亞旅行及展覽，訪香港、菲律賓、泰國、新加坡等地。
· 於《藝術家》雜誌開設「攝影訪問」專欄。
· 作品絹印版畫為新加坡國家美術館典藏。

1979 · 三十三歲。於臺北阿波羅畫廊舉辦個人畫展。
· 移居紐約皇后區，開始創作尺幅較大的作品。

1980 · 三十四歲。在EXPEDI印刷公司兼職美術設計並編排美洲《新土》雜誌。

1981 · 三十五歲。於新澤西州柏根郡美術館 (Bergen County Community Museum) 參加「五位東方藝術家」聯展。
· 辭去兼職、專心作畫，開始撰寫藝術報導及評論，發表於紐約《中報》及臺灣《藝術家》雜誌。
· 申請居留的證件被移民局遺失，移民局發出出境通知，委請律師上訴。

1982 · 三十六歲。作品首次於紐約蘇珊考德威爾畫廊展出。
· 作品於紐約蘇荷區視覺藝術中心展出，開始在西方收藏界嶄露頭角。

1983 · 三十七歲。取得美國永久居留權。畫室遷至翠貝卡區赫德遜街，與謝德慶分租同一空間。
· 參加西葛現代畫廊、及紐約另類美術館 (The Alternative Museum) 聯展。

1984 · 三十八歲。於紐約亞美藝術中心舉行紐約首次個展；於費城陶步畫廊 (Galerie Taub) 舉行「新作及紙上作品展」。
· 赴美後首度返國個展於臺北新象藝文中心、高雄市中正文化中心。
· 作品參加「芝加哥國際藝術博覽會」。
· 獲P.S.1「國家工作室」計畫獎助，進駐鐘塔工作室二年，是首位進駐鐘塔的臺灣藝術家。

1985 · 三十九歲。於露絲西葛畫廊舉行個展，紐約《藝術論壇》給予好評。
· 受邀至麻州大學畫廊舉行個展。

1986 · 四十歲。赴英國倫敦費賓卡森畫廊舉行在歐洲的首次個展。
· 住家及畫室搬到蘇荷區的布隆街。

1987 · 四十一歲。於紐約麥遜狄斯畫廊及芝加哥貝西露森菲爾德畫廊 (Betsy Rosenfield Gallery) 舉行個展。
· 於高雄社教館舉辦個展，發生畫作遺失事件。
· 赴哥斯大黎加國家美術館畫廊個展；展覽期間遊覽熱帶原始森林，自然的生命力給予極多創作靈感。
· 著作《現代美術新潮》出版。

1988 · 四十二歲。於臺北龍門畫廊、新澤西托馬蘇羅 (Tomasulo Gallery) 畫廊舉行個展。
· 於紐約《中報》發表第一篇短篇小說〈刷牙缸〉。

1989 · 四十三歲。改名識宏。獲紐約州長頒發「傑出亞裔藝術家獎」。
· 個展於紐約麥遜狄斯畫廊。

1990 · 四十四歲。於香港藝倡畫廊、臺北二juane代藝術中心、龍門畫廊，以及紐約ICG畫廊舉行個展。

1991 · 四十五歲。個展於加拿大多倫多長城畫廊 (Great Wall Gallery)、臺北時代畫廊、紐約麥遜狄斯畫廊。
· 為香港中環廣場大廈製作巨型畫作〈生生運行〉。
· 參加「臺北─紐約：現代藝術的遇合」展於臺北市立美術館，作品〈不知明的山水〉、〈清秋的心情〉為臺北市立美術館收藏。

1992 · 四十六歲。應邀赴北京中央美術學院作學術講座。
· 新設畫室於紐約蘇荷區的克勞斯比街 (Crosby Street)。
· 個展於臺北時代畫廊、紐約州立大學墨色畫廊 (Mercer Gallery)。
· 作品〈自然循環的神話〉、〈扇〉、〈火鶴的狂想〉為臺中省立美術館收藏。

1993	· 四十七歲。於麥寇沃斯畫廊舉行個展。
1994	· 四十八歲。個展於紐約利特瓊史多瑙畫廊 (Littlejohn / Sternau Gallery)。
	· 與臺灣畫家聯展於泰國國家美術館。
	· 在紐約上州設畫室，出園鄉居生活影響創作風格。
1995	· 四十九歲。成為紐約歐哈拉畫廊 (O'Hara Gallery) 專屬畫家。
	· 應邀為加州班晶格酒廠製作「美國藝術家圖像」系列的酒瓶標籤。
1996	· 五十歲。個展於紐約歐哈拉畫廊、紐約市立大學約克學院畫廊 (York College Gallery)。
	· 舉行中國首次個展於北京國際藝苑美術館。
1997	· 五十一歲。個展於紐約歐哈拉與臺北印象畫廊。
	· 在紐約接受訪問，內容收錄於日本Benesse製作發行之錄影帶《現代美術與美國》。
	· 在紐約上州發生車禍，全家三人幸而無恙。大難不死，對生死的看法產生極大轉變。
1998	· 五十二歲。作品〈季節雨〉、〈花神殿〉為高雄市立美術館收藏。
1999	· 五十三歲。個展「楊識宏紐約二十年——火與冰的軌跡」於高雄山美術館。
2000	· 五十四歲。個展於桃園縣立文化中心，展出二十年來的紙上作品。
	· 於臺中臻品畫廊發表新作。
2001	· 五十五歲。受聘為國立臺灣藝術學院駐校藝術家及客座教席，赴美多年來首次回國長住。
	· 於《聯合報》文化版開設專欄「回歸線上」。
	· 參加紐約石溪大學「十五位亞裔美國藝術家」聯展及「本位與對話：臺北現代畫展」於上海美術館。
2002	· 五十六歲。參加「大象無形——當代華人抽象藝術展」於廣東美術館。
	· 參加「熱帶雨林」聯展於拉斯維加斯美術館 (Las Vegas Art Museum)。
2003	· 五十七歲。於首爾世宗美術館及臺北亞洲藝術中心舉行個展。
	· 參加韓國全羅北道「世界書藝雙年展」於全州。
2004	· 五十八歲。個展「象由心生——楊識宏作品展」於臺北國立歷史博物館。
	· 受邀參加巴黎「比較沙龍」展於歐德耶藝術空間 (Espace Auteuil)。
	· 策劃「板塊位移——六位臺灣當代藝術家展」於紐約456畫廊及林肯中心柯克畫廊 (Cork Gallery)。
	· 親自攝影、撰文的《攝顏：臺灣文化人攝影紀事》出版。
2005	· 五十九歲。榮膺國立臺灣藝術大學傑出校友楷模。
	· 參加韓國「抱川亞洲藝術祭」、韓國全羅北道「世界書藝雙年展」。
	· 參加國立臺灣藝術大學「當代藝術中的繪畫課題」國際學術研討會，並發表論文〈論繪畫——當代繪畫的深層探討〉。
2006	· 六十歲。於紐約歐哈拉畫廊及臺北亞洲藝術中心舉行個展。
	· 發現罹患前列腺癌，隨後接受放射治療。對於生命的看法及創作的理念，有更深層思考。
	· 參加大韓民國書藝論壇主辦的「世界書藝祝祭/國際現代書藝展」，以及由評論家羅勃摩根 (Robert C. Morgan) 策展的雙個展於紐約2×13畫廊。
2007	· 六十一歲。於北京中國美術館舉行個展「心象情境」。
	· 參加深圳何香凝美術館OCT當代藝術中心「氣韻：中國抽象藝術國際巡迴展」。
	· 首度以水墨媒材進行創作，開啟「意識流」系列。
2008	· 六十二歲。在紐約中國廣場畫廊舉行個展。
	· 於臺北國際藝術博覽會發表「水墨新探——意識流系列」，獲國立臺灣美術館典藏二件作品。
	· 於臺北關渡設畫室。
2009	· 六十三歲。應聘為國立臺灣藝術大學美術系客座教授。
	· 返臺居於淡水紅樹林；日後創作與生活往返於紐約、臺北兩地。

- 「雕刻時光：楊識宏個展」於臺北國父紀念館中山國家畫廊展出。
- 赤粒藝術推出「繪與畫之間——楊識宏紙上作品」於臺北國際藝術博覽會。

2010 ・六十四歲。個展「歲月・流光——楊識宏創作歷程四十年」於國立臺灣美術館。

2011 ・六十五歲。於高雄市立美術館舉行個展「楊識宏的創作基因」。
・於北京亞洲藝術中心舉行個展「存在的痕跡」。

2012 ・六十六歲。開始創作一系列三拼大畫。「心境：楊識宏個展」為亞洲藝術中心臺北二館開館揭幕。

2013 ・六十七歲。參加臺北國際藝術博覽會，以及第55屆威尼斯雙年展平行展「文化・精神・生成」於威尼斯莫拉宮（Palazzo Mora）。
・與李真、徐冰、張洹參加Discovery頻道「華人藝術紀」拍攝，隨後於亞太區國家播出。

2014 ・六十八歲。個展「複調的詩學」於臺北亞洲藝術中心。
・攝影個展「臉書・當代文化人紀實」於新北市政府、新北市藝文中心及淡水藝術工坊展出。

2015 ・六十九歲。在東京上野之森美術館舉行個展「永恆的當下」，展出百號以上之作品。

2016 ・七十歲。搬離紐約克勞斯比街工作室，進駐布隆街新畫室；臺北畫室亦由關渡藝術工作室遷至淡水河畔的頤海畫室。

2017 ・七十一歲。於高雄琢璞藝術中心舉行攝影展，展出敦煌「絲綢之路」及「臺灣文化人攝影紀事」系列作品。
・個展「計白守黑：楊識宏意識流系列近作展」於北京亞洲藝術中心。

2018 ・七十二歲。出版畫冊《計白守黑：楊識宏意識流系列》。

2019 ・七十三歲。受邀於廣州市廣東美術館舉行個展「磅礴：楊識宏作品展」，作品〈狂狷〉為廣東美術館典藏。
・個展「觀看美學：攝影與繪畫之間的辯證」於高雄琢璞藝術中心。
・桃園市立美術館典藏作品〈人生〉、〈認同〉、〈自然的祭典〉、〈燦爛〉。

2020 ・七十四歲。《家庭美術館——美術家傳記叢書——歲月・心痕・楊識宏》出版。

參考資料

・李鑄晉，〈以現代畫壇為己任，關心下一代〉，《藝術家》，臺北：藝術家，54（2005.7），古禎。
・李淞，〈楊識宏自然油畫個展〉，《畫術》5（1971.?），頁31。
・單拉克，〈探索人性的青年畫家楊識宏〉，《臺灣新聞館》，1976.1.6。
・楊識宏，〈我的心路歷程〉，《雄獅美術》24（1973.2），頁93-94。
・楊識宏，〈版畫的興衰〉，《楊識宏畫集》，臺北：時代畫廊，1991，頁20。
・楊識宏，〈關於繪畫〉，《象由心生：楊識宏作品展》，臺北：國立歷史博物館，2004，頁23-26。
・賴傳鑑，〈大膽新穎的自我世界——介紹楊識宏的畫〉，《美術》16（1973.1），頁5-6。
・蕭瓊瑞，《五月與東方——中國美術現代化運動在戰後臺灣之發展（1945-1970）》，臺北：東大圖書公司，1991。
・蕭瓊瑞，《撞擊與出發——戰後臺灣現代藝術的發展（1945-1980）》，臺中：國立臺灣美術館，2004。
・張鍠焜，〈後現代主義〉，《國家教育研究院—教育大辭書》，網址：〈http://terms.naer.edu.tw/detail/1307390/〉（2020.05.01瀏覽）

▌感謝：本書承蒙楊識宏授權圖版使用及提供相關資料、藝術家出版社提供相關資料，特此致謝。

家庭美術館／美術家傳記叢書

歲月‧心痕‧**楊識宏**

蕭瓊瑞／著

國立台灣美術館 策劃　　藝術家 執行

發 行 人	梁永斐
出 版 者	國立臺灣美術館
地　　址	403 臺中市西區五權西路一段 2 號
電　　話	（04）2372-3552
網　　址	www.ntmofa.gov.tw
策　　劃	蔡昭儀、何政廣
審查委員	巴　東、王耀庭、白適銘、石瑞仁、吳超然、周芳美
	林保堯、梅丁衍、莊育振、陳貺怡、曾少千、黃冬富
	黃海鳴、楊永源、廖新田、潘　襎、謝里法、謝東山
執　　行	林振莖
編輯製作	藝術家出版社
	臺北市金山南路（藝術家路）二段 165 號 6 樓
	電話：（02）2388-6715‧2388-6716
	傳真：（02）2396-5708
編輯顧問	謝里法、黃光男、林柏亭
總 編 輯	何政廣
編務總監	王庭玫
數位後製總監	陳奕愷
數位藝術製作	林芸瞳
文圖編採	洪婉馨、周亞澄、蔣嘉惠
美術編輯	吳心如、王孝嫄、張娟如、廖婉君、郭秀佩、柯美麗
行銷總監	黃淑瑛
行政經理	陳慧蘭
企劃專員	徐曼淳、朱惠慈
總 經 銷	時報文化出版企業股份有限公司
	桃園市龜山區萬壽路二段 351 號
電　　話	（02）2306-6842
製版印刷	欣佑彩色製版印刷股份有限公司
裝　　訂	聿成裝訂股份有限公司
初　　版	2020 年 11 月
定　　價	新臺幣 600 元

統一編號 GPN　1010901442
ISBN　978-986-532-142-0

法律顧問　蕭雄淋

國家圖書館出版品預行編目資料

歲月‧心痕‧楊識宏／蕭瓊瑞 著
-- 初版 -- 臺中市：國立臺灣美術館，2020.11
160面：19×26公分　（家庭美術館）

ISBN　978-986-532-142-0　（平裝）

1.楊識宏　2.藝術家　3.臺灣傳記

909.933　　　　　　　　　　　109014702